ÉTUDES DRAMATIQUES

* *

LES VALETS.

AU THÉATRE

PAR

LUDOVIC CELLER

PARIS
J. BAUR, LIBRAIRE-ÉDITEUR
11, RUE DES SAINTS-PÈRES, 11
—
M DCCC LXXV

ÉTUDES DRAMATIQUES.

* *

LES VALETS

AU THÉATRE

OUVRAGES DU MÊME AUTEUR.

LA SEMAINE SAINTE AU VATICAN.

Étude musicale, religieuse, historique, archéologique et pittoresque.
Quelques morceaux sont inédits.

Librairie Hachette et Cie.
 1 volume grand in-18. 5 fr.

LE MARIAGE FORCÉ DE MOLIÈRE

OU LE BALLET DU ROI.

Dansé par le roi Louis XIV le 29 janvier 1664.
Nouvelle édition, contenant des *fragments inédits* de Molière
et la musique de Lulli réduite pour piano

Librairie Hachette et Cie.
 1 volume petit in-8, caractère elzevirien. 5 fr.

LES ORIGINES DE L'OPÉRA, ET LE BALLET DE LA REINE (1581)

Étude sur les danses, la musique, les orchestres et la mise en scène au XVIe siècle ; avec un aperçu des progrès du drame lyrique depuis le XIIIe siècle jusqu'à Lulli.

Librairie Didier et Cie.
 1 volume in-18 jésus. 3 50

LES DÉCORS, LES COSTUMES ET LA MISE EN SCÈNE

AU XVIIe SIÈCLE.

Librairie J. Baur.
 1 volume in-12 carré, caractère elzevirien. 6 fr.

ÉTUDES DRAMATIQUES.

LES TYPES POPULAIRES AU THÉATRE.

Librairie J. Baur.
 1 vol. in-12 carré, caractère elzevirien. 6 1

SOUS PRESSE :

LA GALANTERIE AU THÉATRE.
1 vol. in-12.

ÉTUDES DRAMATIQUES

LES VALETS

AU THÉATRE

PAR

LUDOVIC CELLER

PARIS
J. BAUR, LIBRAIRE-ÉDITEUR
11, RUE DES SAINTS-PÈRES, 11

M DCCC LXXV

ÉDITION TIRÉE :

A 260 exemplaires sur papier vergé, à. 6 fr.

Numérotés et paraphés par l'auteur.

N° 226

PRÉFACE

Le petit volume que nous présentons au lecteur forme la deuxième série des études dramatiques, dont la Galanterie au théâtre, qui paraîtra dans peu de temps, sera la troisième partie.

Dans les Types populaires au théâtre (première série parue), il y a des personnages qui auraient pu être rangés parmi les Valets, car ils ont été souvent mis comme tels à la scène. Mais ces types, corrigés ou moralisés (Janot, Jocrisse, etc.), ont peu varié; ils sont toujours restés à peu près les mêmes, ils n'ont pas subi une métamorphose aussi complète et n'ont pas vu, comme les valets du grand répertoire, leurs prétentions s'élever peu à peu, — phénomène dramatique que nous remarquerons ci-après.

Le titre exact de ce livre serait : Étude sur le rôle des valets dans le répertoire français depuis Molière jusqu'au XIXe siècle;

Précédée de quelques mots sur l'emploi des valets dans l'antiquité et chez les prédécesseurs de Molière ;

Suivie de l'examen des rôles de valets dans le théâtre contemporain.

Nous avons en effet adopté la division suivante :

Après un court chapitre sur les valets dans l'antiquité et chez quelques auteurs du commencement du XVIIe siècle, nous sommes passé tout de suite à Molière, puis à ses contemporains, enfin à ses successeurs, en insistant surtout, parmi ces derniers, sur Regnard et Lesage.

Plus loin nous trouvons Marivaux.

Vient ensuite Beaumarchais, sur lequel, à propos de Figaro, nous aurions pu nous étendre longuement ; mais nous avons abrégé les pages qui regardent ce type de valet si souvent examiné, discuté et détaillé.

Après quelques mots rapides sur le théâtre de la fin de l'Empire et celui de la Restauration, nous nous sommes arrêté sur trois figures dessinées par V. Hugo, Balzac et G. Sand, et dont la première, Ruy-Blas, directement issue du mouvement romantique, avait pour nous une grande importance.

Nous avons terminé notre travail par l'examen de quelques types du répertoire contemporain.

Malgré l'envahissement de l'opérette et à côté de l'opérette, ce répertoire est resté encore riche et intéressant à bien des points de vue. La valeur dramatique et littéraire des œuvres fouillées et spirituelles qui le composent fait de leur examen un travail tout à fait attachant.

ÉTUDES DRAMATIQUES

LES VALETS

AU THÉATRE

INTRODUCTION

Il a existé, et il existe encore au théâtre, ce qu'on appelle des EMPLOIS. Les valets ont été un des plus renommés et en même temps un des plus variés, par exception, car la plupart des types changent peu à la scène.

Ainsi, d'ordinaire, les vieillards sont jaloux et ridicules — les jeunes filles, ingénues — les financiers, coquins — les notaires, imbéciles — les médecins, ignorants — les bourgeois, outrecuidants et sots — les artistes, amoureux et délicats — les soubrettes, rusées et spirituelles.

Seuls, les valets se sont métamorphosés; partis de rien et moralisés peu à peu, ils ont toujours monté, et sont devenus parfois les types préférés des au-

teurs, les rôles où la vertu existait et qui faisaient contraste avec les autres.

Ce travail de moralisation scénique est curieux à suivre; il s'est prolongé jusqu'à notre temps depuis Molière jusqu'à G. Sand. Dans l'ancien répertoire, les valets sont des types amusants, mais choisis dans les bas-fonds de la société : généralement sortis des galères, voleurs, faussaires, roués de coups, suborneurs, servant et trahissant selon l'occasion, faisant des tours pendables, criminels; ennemis-nés des familles et de l'autorité paternelle. Ce type est celui de Molière, imitation du théâtre gréco-romain, copie pleine d'imagination, fusion d'éléments divers adaptée à la société de son temps; peut-être aussi est-ce une épreuve déjà moralisée et émoussée de l'entremetteur italien et de la duègne espagnole. Il continue hésitant et un peu moins mauvais dans Regnard, Lesage et Marivaux; mais le grand travail de moralisation se fait dans Beaumarchais; par les trois Figaros, la domesticité s'élève dans la famille; Figaro est honnête et, jusqu'à lui, se produisent ces valets qui, malgré la réputation des vieux temps, ne donnent pas une haute idée de l'antique domesticité tant vantée. Le serviteur dévoué, le vieux débris de la famille tant prôné, ne serait-il donc qu'un produit imaginaire inventé par le drame et le roman des siècles suivants pour réhabiliter le temps passé, au moyen du mirage qui fait voir en beau l'époque qui ne reviendra plus?

Mais à *Figaro* ne s'arrête pas le mouvement.

Sous l'influence des idées philosophiques du XIXe siècle, et sous la direction du roman moderne, le valet se métamorphose encore. Le type grandit dans *Ruy-Blas*; ce qu'il n'avait fait qu'en riant, il le fait sérieusement, il devient rival de son maître et amant d'une reine d'Espagne.

Ici la passion l'a entraîné; il faut que le dévouement, la raison pure ennoblissent encore le caractère; ce travail s'opère avec *le Marquis de Villemer*, qui montre un valet de chambre, respectable comme un patriarche, remplissant le rôle d'un père de famille au milieu d'une société d'honnêtes gens, et affirmant la respectabilité de l'homme sous la livrée.

En même temps, à partir de *Figaro*, le valet ne sert plus les amours du maître; plus de fourberies, plus de déguisements; à quoi cela tient-il? Peut-être à la nouvelle organisation sociale issue de la révolution. Toute comédie se terminant par un mariage, et le mariage ayant été entouré de formalités longues et sérieuses, il est devenu impossible de conserver des ressorts qui ne pouvaient cadrer avec l'organisation inévitable et imposée. Nous croyons que là est une des causes de la disparition des valets de l'ancien répertoire; mais le changement des mœurs a dû aussi y être pour quelque chose — car certaines formes théâtrales durent encore, qui sont aussi vieilles, aussi peu justifiées que les rôles des valets disparus — et moins gaies.

On voit que, de toute façon, un grand travail s'est accompli dans l'esprit dramatique à propos de

cet emploi des valets, et c'est ce travail et ses étapes différentes que nous voulons examiner ; il peut fournir sur les tendances de l'esprit français quelques observations intéressantes. Nous verrons que le théâtre contemporain, qui offre aussi des exemples d'emploi de valets bons à citer, présente ce phénomène singulier que, sauf de très-rares exceptions et par une sorte d'opposition inconsciente à l'œuvre de moralisation de la haute comédie, tandis que le type s'épurait au grand répertoire, on a fait du valet un successeur de Jocrisse, un gredin comique, ennemi-né de ses maîtres et affublé le plus souvent de passions grotesques et échevelées.

Il était nécessaire de commencer ce travail en parlant des valets de l'antiquité et de quelques pièces jouées immédiatement avant Molière. Pour l'antiquité, il est difficile de bien savoir ce qu'était le valet de comédie par rapport à la société. Le théâtre n'a mis à la scène que l'esclave, et le valet ne devait pas toujours être l'esclave selon la loi, sorte de meuble sous le caprice du maître ; il faudrait chercher l'équivalent du valet français dans les classes intermédiaires qui existaient entre les hommes libres et les esclaves ; serviteurs volontaires, ni affranchis, ni esclaves, ni indépendants, déclassés qui devaient exister en grand nombre, vendant leurs services sans y être obligés par d'autre loi que celle du besoin ; ce sont ces valets qui, dans la vie ordinaire, devaient ressembler à ceux que Molière a mis au théâtre.

I.

ANTIQUITÉ. — MOYEN AGE.

PRÉDÉCESSEURS DE MOLIÈRE.

C'est dans Aristophane que nous irons chercher un premier exemple de valet. *Les Grenouilles* se composent de deux parties : l'une philosophique et critique, c'est la seconde ; l'autre simplement comique, c'est la première ; mais, dans cette première partie, Aristophane caricaturise les dieux de la Grèce, comme certes depuis lui il n'a jamais été permis à quiconque de le faire, même à propos des personnalités les moins connues et les plus secondaires des religions modernes.

Bacchus se rend aux enfers avec son valet Xanthias ; c'est de ce voyage seul que nous avons à nous occuper.

Bacchus n'est pas brave ; pour se donner du cœur et en imposer aux autres, il s'est revêtu de la peau de lion appartenant à Hercule, et a pris en main sa

massue; il se met en route, Xanthias l'accompagne; c'est l'ancêtre des valets gourmands, sentencieux et poltrons qui produisirent plus tard les Sancho et les Sganarelle. Xanthias est de la classe des esclaves; victime de cette situation, il se voit refuser l'entrée de la barque de Caron, et est obligé de faire, à pied, le tour des marais infernaux. En cela il serait heureux, puisque Bacchus se plaint de la dureté des bancs du bateau qui lui meurtrissent la chair.

Une fois le maître et le valet réunis de l'autre côté de l'Achéron, ils luttent tous deux de poltronnerie. Xanthias redoute les monstres infernaux; doit-il marcher devant? doit-il rester par derrière? à tout moment il change de place. Un monstre plus redoutable que les autres, Empuse, à la fois âne, bœuf, femme et chien, fabriqué d'airain, de chair et de flamme, fait fuir à grands pas Bacchus et Xanthias; mais la vue d'une jolie fille qui fait partie du chœur des âmes ramène, sur la route du palais de Pluton, le maître et le valet qui sont de la plus parfaite égalité dans le vice.

Bacchus frappe à la porte d'Éaque; celui-ci, trompé par le déguisement, croit avoir affaire à Hercule, et comme il se souvient que ce dernier, lorsqu'il vint aux enfers chercher Alceste, a maltraité Cerbère, en bon maître il veut venger son chien et assommer Hercule; mais ne se jugeant pas assez fort, il court chercher de l'aide. Comme Don Juan, Bacchus effrayé force Xanthias à chan-

ger d'habits avec lui. Xanthias endosse la peau du lion de Némée que Bacchus, dans sa terreur, a souillée de la façon la plus malpropre. C'est lui qui va donc recevoir les coups; mais Proserpine a appris l'arrivée d'Hercule dans son empire; elle a gardé le souvenir le plus tendre pour le robuste héros, et elle dépêche sa servante afin de le lui amener. Xanthias reçoit l'invitation; il hésite! il se méfie! Le menu d'un repas délicieux, adroitement détaillé par la servante, la promesse de charmantes danseuses pour couronner le festin, décident le faux Hercule; il accepte. Mais son maître n'est pas plus que lui insensible aux attraits de la bonne chère et de l'amour, et il réclame la peau de lion et sa personnalité. C'est en ce moment que revient Éaque avec ses bâtons de renfort. Chacun des deux poltrons se défend alors d'être Hercule; il faut cependant qu'Hercule soit là. Quel est le menteur? L'expérience est aisée à faire; un dieu ne sent pas la douleur, et les coups de bâton supportés oui ou non en silence indiqueront clairement lequel des deux est l'esclave ou le maître.

Bacchus reçoit les coups sans rien dire et n'avoue pas sa supercherie. Tremblant pour l'avenir comme pour le présent, Xanthias affirme qu'il est dieu et empoche d'abord sans sourciller les coups qu'Éaque lui fait administrer; rien de plus réellement comique que cette scène où pleuvent les coups, et où les rares interjections involontaires que la douleur arrache à Xanthias sont toujours expliquées subti-

lement. Mais, en fin de compte, Xanthias avoue son état d'esclave et la comédie se continue en passant peu après à la seconde partie, qui, pour les Athéniens, devait avoir une portée beaucoup plus grave que pour nous. Le rôle de Xanthias disparaît alors.

On voit que l'on trouverait dans *les Grenouilles* les éléments de certains valets du xviiie siècle; Xanthias est bavard, ivrogne, luxurieux, paresseux, poltron, vantard et raisonneur; c'est, comme nous l'avons dit, Sganarelle, mais plus encore, c'est le Pierrot vicieux et cynique des Parades ou le confident des féeries modernes, dont les Enfers inévitables remonteraient ainsi au temps d'Aristophane.

✳

Les valets de Plaute sont moins excentriques que le Xanthias; placés entre des fils débauchés et des pères soucieux et avares, ils font voir sous un assez triste jour les uns aussi bien que les autres. — C'est évidemment dans Plaute que Molière a puisé une partie des éléments de ses rôles de valets; ces types étaient nécessaires pour relier les caractères des pères et des enfants, dont les rapports sont devenus plus intimes avec les usages que la société moderne a établis dans la famille. On prétend que cette intimité a nui à la dignité paternelle; nous doutons que cette idée soit juste; la dignité paternelle ne pouvait que perdre à se voir bafouée par les

valets qu'elle acceptait comme intermédiaires, et c'est toujours une triste chose lorsque la vieillesse et la défiance font que les pères accordent aux valets plus de confiance qu'à leurs fils; — il semble que la colère qu'ils ont de vieillir leur fasse chercher au-dessous d'eux, dans une domesticité flatteuse et complaisante, une intimité qui devrait de droit être le partage des enfants.

L'Asinaire présente deux exemples de ces mauvaises interventions de valets dans la famille.—Deux valets voleurs s'entendent avec le père et le fils pour dévaliser la maison gérée par une femme d'ordre; mais ces derniers n'obtiennent l'argent qu'après avoir subi de la part de leurs valets des humiliations sans nombre. Cependant les deux valets sont assez dévoués à leurs maîtres: Liban, esclave du père Démenète, est le caractère le mieux réussi; il parle des coups et des étrivières qu'il reçoit et il en rit; c'est le faible se moquant du fort, c'est la protestation éternelle des classes pauvres contre la tyrannie invincible des faits. — Léonidas, valet du jeune Argyrippe, est le camarade plutôt que le serviteur de son maître; leur rencontre dans le vice, les services rendus dans le désordre, établissent entre eux une sorte d'égalité civile qui devait exister de fait, avant qu'elle n'existât dans la loi.

Amphitryon présente l'antithèse de deux valets, — Mercure, le valet de cour, le domestique de grand seigneur, à l'air hautain et brutal, — Sosie, le valet bourgeois, craintif, aux mœurs plus douces. Un

fait remarquable chez Plaute, c'est le soin qu'il prend de séparer, dans certaines circonstances, l'esclave de l'homme libre; dès l'instant qu'il y avait une idée même élémentaire de passion, de hardiesse, d'indépendance, la séparation complète était établie tout naturellement entre l'homme et l'esclave même affranchi.

Nous pourrions citer un grand nombre de valets dans les œuvres de Plaute, même le valet dévoué jusqu'à se faire enchaîner pour son maître, le Tyndare des *Bacchis*; chacune des comédies de Plaute possède un ou deux rôles où l'on pourrait trouver en germe les valets de théâtre, car certains traits sont éternels dans l'humanité. Sauvegarder les amours des jeunes gens, avoir de l'esprit pour mener à bon port les intrigues nécessaires, lutter avec les pères, avec leurs passions, surtout avec leur avarice, — c'est là l'emploi des valets dans Plaute: parfois, mais rarement, ils lancent quelques satires contre la société du temps, contre le luxe, contre l'élégance abusive, et en cela ils se distinguent profondément des valets modernes qui exagèrent toujours les travers de leurs maîtres.

*

Quant à Térence, ses valets ont peu d'importance. Dave, dans l'*Andrienne*, est tout à fait incolore, c'est un confident, et les événements lui donnent raison plutôt qu'il ne les mène. Les autres

valets sont de la même espèce. Dans Térence, d'ailleurs, toutes les figures semblent effacées; il écrivait moins pour le peuple que Plaute; destinés à un public plus raffiné, ses types avaient moins de relief; à mesure qu'elle monte, la société aime les contours adoucis, même jusqu'au vague et à l'indécision. Un phénomène analogue à celui qu'on remarque chez Térence se produisit chez Molière pour les types de ses valets : dans ses grandes comédies ils disparaissent ou du moins ils pâlissent étrangement à côté de ceux qu'il modela pour ses comédies bourgeoises.

*

Au moyen âge, le rôle du valet n'existe guère; les fous peuvent être regardés comme l'origine des valets à la langue libre et bien pendue. Dans les mystères ou les pièces de chevalerie, la plupart du temps l'écuyer remplace le valet, dont l'emploi était ignoré ou eût été déplacé, et il accompagne le principal personnage en lui servant de confident.

Au XVI^e siècle, dans la grande comédie de *Gargantua* et de *Pantagruel*, Panurge peut passer pour un rôle colossal de valet discoureur et sentencieux.

D'après d'anciennes *joyeusetés*, le valet de cette époque est vicieux, querelleur, et d'une familiarité sans pareille avec ses maîtres.

Vers le milieu ou la fin du XV^e siècle, était

apparu un valet célèbre. *Maître Pathelin,* pièce dont le succès fut extraordinaire et dont les éditions se renouvelèrent sans cesse, renferme le rôle d'Agnelet, valet champêtre, rusé, balbutiant, cauteleux; il tue les moutons de son maître pour les empêcher de mourir de la clavelée, mais il a bien peur que M. Guillaume ne lui fasse un gros procès. Il cherche et trouve à se tirer d'affaire; d'ailleurs c'est un ancêtre de Scapin.

Déjà, par rapport au temps de Molière — encore, par rapport au temps de Plaute, — les valets étaient roués de coups par leurs maîtres. Agnelet raconte que M. Guillaume, le surprenant dans l'exercice de son système médical sur les moutons confiés à sa garde, l'a battu si fort sur la tête, qu'il va aller se faire trépaner.

Voleur, adroit, processif, Agnelet trompe son maître, son avocat, son chirurgien et le tribunal; — c'est la ruse paysanne développée dans les petites choses, cette ruse peu scrupuleuse qui vient à bout de tout, cette ruse antique, toujours persistante, alimentée par l'absence d'instruction, ruse qui déplace peu à peu une borne et fait qu'au bout de dix ans, vingt ans s'il le faut, une petite pièce de terre, appartenant à un bourgeois absent du pays, a complétement disparu sans laisser de traces sous les envahissements microscopiques des deux champs voisins.

*

Plus près de Molière, Scarron a mis au théâtre un valet célèbre, Jodelet; il tient par beaucoup de côtés à certains valets de Molière, mais plus encore à la comédie espagnole. Les deux pièces principales dans lesquelles Scarron a placé Jodelet sont : *Le Maître valet* et *Jodelet duelliste*.

Dans cette dernière pièce, Jodelet est plutôt un matamore. Gratifié d'un soufflet, il en cherche l'auteur qu'il connaît parfaitement, et quand il le rencontre, il s'excuse et en reçoit un second; comme bravoure, il ressemble à Xanthias ou à Sganarelle que les épées tirées faisaient fuir au plus vite et sur les entrailles desquels la bataille produisait l'effet d'une médecine. Quand l'adversaire n'est pas là, Jodelet parle haut et veut écraser son ennemi comme le fléau fait du blé; quelques instants plus tard, ramené à des idées plus calmes par le second soufflet qu'il a reçu, il philosophe sur la terrible manie des duels, et toujours, selon l'habitude de Scarron, le comique jaillit d'idées justes mises subitement en contact avec des objets vulgaires :

> *Mais n'est-ce pas à l'homme une grande sottise*
> *De s'aller battre armé de sa seule chemise?...*

Cependant, tout matamore qu'il est, Jodelet appartient bien au répertoire des valets, et il se rapproche un peu des Crispins dans l'autre comédie : *Le Maître valet*. Il change de rôle avec son maître comme le Pasquin de Marivaux, mais son langage n'est pas le même, tant s'en faut. Valet

glouton, luxurieux, il reçoit les deux monnaies dont on paie les Mascarille : l'argent et les coups de bâton ; raisonneur avec son maître, il est avec lui sur le pied d'une camaraderie qui lui laisse toute licence de paroles, et il arrive à des crudités de langage difficiles à admettre de nos jours. La fin de la scène III^e du I^{er} acte indique clairement l'intimité singulière du maître et du valet. Don Juan propose à Jodelet de changer de costume avec lui afin qu'il puisse de cette façon éclaircir les sentiments d'Isabelle à son égard :

DON JUAN.

. .
Je serai l'amoureux de la moindre soubrette,
Mes présents ouvriront l'âme la plus secrète ;
Toi, mangeant comme un chancre et buvant comme un trou,
Paré de chaînes d'or comme un roi du Pérou,
. .
Chez le bon Don Fernand, tu seras régalé.

JODELET.

Et ne pourrai-je pas, pour mieux représenter
Le seigneur Don Juan, quelquefois charpenter
Sur votre noble dos ? Bien souvent, ce me semble,
Vous en usez ainsi.

DON JUAN.

Quand nous serons ensemble,
Tout seuls et sans témoins, oui, je te le permets.
. .

Quoi de plus étrange que ce maître qui bat son domestique et qui, à condition que celui-ci lui rendra service, lui permet dans l'intimité de *charpenter* sur son propre dos ?

La poltronnerie de Jodelet amène des scènes fort gaies entre lui et le futur beau-père de Don Juan qui le prend pour son maître et l'engage à accepter le cartel d'un rival; mais dans tout cela on sent trop la comédie espagnole et pas assez cette invention personnelle qui, même en quantité minime, sait faire d'un type créé par un autre une trouvaille personnelle. Jodelet se relie toutefois comme nous l'avons dit à Mascarille ou à Sganarelle du *Festin de Pierre*; il semble une esquisse des Scapins et des Crispins du xviiie siècle. Dans les deux pièces il assiste à l'action sans en être la cheville ouvrière, néanmoins c'est un type curieux, gai, et qui aurait chance de plaire, si une reprise adroite était faite d'une des pièces de Scarron, auteur oublié et trop méconnu.

*

Ce fut vers 1645 que Cyrano de Bergerac écrivit le *Pédant joué;* cette date résulte d'une plaisanterie faite sur le mariage de Marie de Gonzague avec Casimir V, roi de Pologne, qui se trouve à la scène iv du IIe acte.

Il y a dans cette pièce le valet Corbinelli, attaché au jeune Granger.

Corbinelli apparaît seulement à la dernière scène du Ier acte; c'est un fourbe, et il pose dès son entrée la nécessité de tromper Granger père qui veut envoyer son fils à Venise; mais Corbinelli n'est

pas encore organisateur; il paraît rarement; on le voit venir pour la seconde fois à la scène IVe du IIe acte, quand il annonce que le fils Granger a été enlevé par des corsaires turcs venus jusqu'à la porte de Nesles, vis-à-vis le quai de l'École. Puis Corbinelli ne revient plus qu'au IVe acte; et là, dans une amusante scène de nuit, il agit seulement en pantomime; transportant à droite et à gauche une échelle, offrant son dos pour point d'appui mobile, il effraie, trompe et fait dégringoler à terre Granger père et son cuistre Pasquier.

Cette pièce du *Pédant joué*, en langage d'une crudité excessive, pourrait être remaniée pour la scène moderne. Les caractères sont nettement tracés et cependant celui du valet est un des moins bien dessinés; il manque de relief et toutes ses imaginations n'aboutissent pas. Ainsi, il veut faire passer Granger fils pour mort et sa rouerie est éventée par Pasquier. Il ne réussit guère que sa dernière fourberie : il simule la représentation d'un drame contenant les amours traversées de deux amants (ce sujet était peut-être neuf à cette époque!); dans la pièce où Granger père est à la fois spectateur et acteur, les rôles d'amoureux sont joués par Granger fils et sa maîtresse; le père, à un certain moment, croyant signer un contrat de comédie, signe bel et bien un contrat valable. Lorsque la toile tombe sur le Ve acte, Granger père n'est pas encore désabusé, et Corbinelli a lieu de redouter sa colère à venir.

On voit que si Corbinelli est un ancêtre de Scapin, c'est un ancêtre bien pâle; l'idée d'une deuxième comédie ajoutée à la première est une invention faible, et le rôle en somme est peu important.

*

Le Menteur, de P. Corneille (1642), nous a transmis le type de Cliton, type très-social et de tous les temps; il est entremetteur et ne s'en cache pas; son maître est arrivé de la veille, il lui offre ses services.

> *Je suis auprès de vous en fort bonne posture.*
> *.*
> *Et je suis tout au moins l'intendant du quartier.*

Malgré ce métier peu honnête, Corneille en fait un raisonneur; Cliton est là, en réalité, le confident tragique transporté dans la comédie; les vers célèbres sur Paris, qu'on croirait écrits d'hier, le prouvent.

> *Paris est un grand lieu plein de marchands mêlés :*
> *L'effet n'y répond pas toujours à l'apparence;*
> *On s'y laisse duper autant qu'en lieu de France;*
> *Et, parmi tant d'esprits plus polis et meilleurs,*
> *Il y croît des badauds autant et plus qu'ailleurs.*
> *Dans la confusion que ce grand monde apporte,*
> *Il y vient de tous lieux des gens de toute sorte;*
> *Et dans toute la France il est fort peu d'endroits*
> *Dont il n'ait le rebut aussi bien que le choix.*

Cliton, sauf sa propension à offrir ses services amoureux (singulier métier auquel Corneille ne semble attacher aucune idée déshonnête), est assez loyal et il s'irrite des mensonges de son maître.

Il donne de bons conseils et ne fait point de méchants tours ; ce n'est donc pas le vrai valet de la comédie. Au fond, cependant, il y a le tireur de bourses; à la scène vii^e du II^e acte, il se félicite avec Sabine des pistoles qui ont été attrapées. Mais il n'y a rien là des valets de Molière ; ce dernier a donc réellement créé au théâtre ces Scapins, voleurs, adroits, dévoués pour l'argent et parfois gratis, par amour de l'art.

Cliton serait l'ancêtre des valets secondaires du répertoire que nous verrons plus loin et qui peu à peu finirent par remplacer les premiers, dont les reliefs trop vigoureux et les caractères trop excentriques ne pouvaient rentrer dans le cadre de toutes les comédies.

*

C'est aussi à ces valets assez incolores que se rattache L'Intimé des *Plaideurs* (1668.) Ce caractère paraît très vrai. Mais comme il est peu vivace ! comme il est dépourvu de gaîté ! En y regardant de près, on voit cependant que ce valet de Racine a beaucoup de ressemblance avec celui de Molière, et que sauf l'origine qui est meilleure (L'Intimé est fils d'huissier), le costume diffère plus que tout le

reste dans les deux types. Leurs ruses sont à peu près les mêmes ; ils rendent tous deux des services amoureux; moins entremetteur que le Cliton de Corneille, L'Intimé est menacé du bâton comme Scapin, il se déguise, usurpe de fausses qualités, et s'expose de gaité de cœur à être traité comme son père, à coups de nerf de bœuf.

C'est au tempérament de Racine, plutôt qu'à son intention, qu'il faut attribuer le défaut de puissance dans le caractère de l'Intimé; ce type se rapproche davantage des Valets de Régnard auxquels nous consacrerons quelques pages, après que nous aurons examiné d'abord les principaux valets que Molière nous a laissés.

II.

MOLIÈRE.

Les Scapin, Mascarille et Sbrigani, sont la continuation de la race des Valets antiques ; Molière en a pris ce qui pouvait s'appliquer au théâtre moderne. Rien ne veut dire qu'ils soient exagérés ; les traits en sont accusés plus que dans la réalité, si l'on prend chaque individu séparément, mais les valets du temps de Molière, s'ils ne se reconnaissaient pas eux-mêmes, devaient sans doute être reconnus par leurs maîtres ; il suffisait à ces derniers de les déshabiller de leurs costumes excentriques pour y retrouver, les pères ceux qui les trompaient, les fils ceux qui les aidaient à tromper leurs pères. Si Nicole, Martine, Dorine, représentent chez Molière le bon sens uni au dévouement, si on a admis qu'il avait sous les yeux les modèles de ses servantes, ne peut-on conclure qu'il trouvait également dans la société qui l'entourait les types de ses valets; les mémoires du temps montrent parfois de quels

désordres la domesticité était capable. Il est permis de penser que Scapin est le digne et complet représentant de la race des valets du xvii° siècle, dont le métier consistait à trahir chacun, recevoir ici de l'argent, là des coups, rendre les coups, jamais l'argent, et dont les talents étaient d'autant plus prisés qu'ils se tiraient mieux d'un mauvais pas.

C'est donc dans les *Fourberies de Scapin* (24 mai 1671) que nous examinerons le valet de Molière, en rattachant à la suite quelques observations relatives aux autres rôles du même genre qui existent dans ses œuvres.

La scène est à Naples; peu importe, car ce sont des idées françaises représentées par des Français; les habitudes de la comédie italienne apportées en France avaient d'abord influé sur le théâtre français; puis une réaction avait produit un mouvement contraire, et, si la comédie française fut d'abord une comédie italienne habillée à la française, la comédie italienne devint à son tour une comédie française habillée à l'italienne; les costumes de cette dernière persisteront au reste longtemps comme certaines de ses formes, dont l'esprit de notre pays aura grand peine à se délivrer tout à fait.

De toutes les pièces de Molière il nous semble que c'est celle où le rôle du valet est le plus nettement tracé. Tête fertile en artifices, Scapin se sert aussi bien pour lui que pour les autres de ses moyens de friponnerie, et il passerait promptement de nos jours en police correctionnelle. Etait-on plus

indulgent sous Louis XIV ? oui et non ; car une ordonnance du roi envoyait aux galères les laquais rôdant sans place dans Paris, qui était le rendez-vous d'étrangers munis souvent de véreux antécédents et peu scrupuleux sur les moyens de s'enrichir; ces antécédents et ces moyens apparaissent dans quelques comédies du temps et nous indiquent l'opinion que la noblesse et la bourgeoisie portaient sur ces aventuriers.

Scapin est la hardiesse ; Sylvestre son compère marche de bien loin sur ses traces ; il a peur de participer aux aimables traitements dont les maîtres du XVIIe siècle paraissent assez prodigues envers leurs domestiques.

« Je vois, dit-il, se former de loin, un nuage de
« coups de bâton qui crèvera sur mes épaules. »

Ces coups de bâton indiquent bien la distance qui séparait, dans l'idée du public, le fils de la maison de son valet.

Si les châtiments corporels sont appliqués en raison inverse de l'idée que l'on a de la dignité humaine, il est clair que les bourgeois du XVIIe siècle estimaient assez peu ceux qui les servaient. Il est juste de dire que parfois on les voit battre leurs enfants et leurs femmes. Leurs fils prenaient à leur service un valet comme Scapin, non pas parce que l'on ignorait ses fredaines, mais au contraire parce que son habileté était reconnue ; c'était un spéculateur vendant ses talents, et la jeunesse dorée d'alors

savait à quoi s'en tenir sur le génie dévolu à Scapin et à ses semblables.

Scapin ne s'effraie de rien ; il regarde comme une misère un mariage clandestin contracté par un fils qui sait que l'avarice de son père lui en ordonne un autre; et il fabrique un stratagème pour sortir d'embarras, quitte à se trouver encore en rapport avec la justice.

« Va, va, dit-il à Sylvestre..... trois ans de galères de plus
« ou de moins ne sont pas pour arrêter un noble cœur. »

Bien que les galères ne renfermassent pas alors que des bandits, voilà le valet peint d'un trait.

Remarquons que presque toutes les plaisanteries du temps sont cruelles ; tantôt ce sont les bâtons mis en jeu, tantôt un homme qui doit recevoir un pavé et qui dégringole d'une échelle au risque de se rompre le cou, — là c'est une corde que l'on tend et qui fait fendre la tête à un vieillard. Et en dehors de Molière, avant lui, quelles détestables farces que celles dont Sancho est la victime; de son temps, quelles pénibles plaisanteries que celles du Pot de chambre et du Bélier dans le Roman comique. Cela donne une assez triste idée de la douceur des mœurs de nos ancêtres. Dans Saint-Simon lui-même, quelle collection de méchancetés on trouve dans les plaisanteries qu'il raconte.

Le public français, par principe très-égalitaire, acceptait très-bien les privautés des valets, les injures qu'ils adressaient à leurs maîtres, les coups

même qu'ils leur donnaient, à la condition toutefois que l'égalité fût une lettre morte et que tout, dans la pièce, comme position sociale des personnages, maintînt une scrupuleuse hiérarchie entre les différentes classes. A ce compte tout public, même composé de Gérontes ou d'Argantes, eût accepté Scapin, à la condition que Scapin ne fût jamais l'égal de ses maîtres. Cette idée d'infériorité voulue, comparée avec la tendance opposée des auteurs qui faisaient grandir le valet, constitue un phénomène curieux des évolutions du public. Il reste encore de ces scrupules anciens dans le public de nos jours, mais si l'on accepte certaines libertés des rôles de valets, on n'accepterait plus cependant un valet rossant le père de son maître. Nous verrons plus loin qu'il a fallu les efforts du génie ou de larges commotions sociales apportant une révolution dans les idées, pour faire accepter peu à peu d'autres métamorphoses.

Léandre, qui connaît Scapin mieux que personne, va le traiter en conséquence, non avec cette impertinence que le xviiie siècle mettra à la mode et qui n'était qu'une allure de bon goût, mais brutalement en lui donnant les noms qu'il mérite. Et cependant Léandre ne le connaît pas tout entier; il ignore les vols d'un quartaut de vin, d'une montre, vols dont on a chargé la servante innocente; bien plus, Scapin, coupable d'abus de confiance, de vol domestique, a éprouvé le besoin d'y joindre l'éternel accompagnement des coups de bâton ; il a roué

son maître et a failli lui faire rompre la tête en le jetant dans une cave ouverte sous ses pas. Qu'importe tout cela, Léandre a besoin de lui, et si Scapin fait parade de son ressentiment, de sa soi-disant dignité outragée, s'il refuse d'abord de servir son maître, c'est afin de mieux vendre ses tours pendables. Une fois qu'il tient le fils, il ne se gêne pas pour dauber sur le père, il le représente au fils comme un imbécile.

« Cela ne vous offense point ;... vous savez assez l'o-
« pinion de tout le monde, qui veut qu'il ne soit votre père
« que pour la forme... »

La mère de Léandre est atteinte du même coup, et bien qu'à ce trait Léandre s'écrie : « Tout beau ! Scapin ! — » la familiarité du valet est excessive, et le maître descend à son niveau ; les mœurs du temps autorisaient sans doute cette licence : « On fait bien scrupule de cela ! vous moquez-vous, » ajoute Scapin, qui va engager l'action contre les pères.

Dans la scène avec Argante, père d'Octave, Scapin, tout en déployant une prodigieuse finesse et un comique assez peu répréhensible, indique par des mots significatifs quelle était la position et le traitement des laquais dans la famille ; il s'est toujours tenu prêt, à la colère, « aux injures, aux coups de pieds au c.., aux bastonnades, aux étrivières. » Jusqu'à l'arrivée de Sylvestre, la scène reste dans les bornes de la simple comédie ; il n'y a rien de

bien coupable à faire donner par un avare une somme de 500 pistoles pour son fils, surtout quand on pousse le bon sens jusqu'à détourner un vieillard de plaider. Mais il faut encore que le vieillard craigne pour sa peau, cela seul lui fera lâcher l'argent, et la venue de Sylvestre fait tourner la comédie au chantage ; il n'y a pas d'autre mot à employer. La tête frappée par un danger imaginaire, Argante donne la somme nécessaire.

Pour Géronte, nous savons bien que le vieux bonhomme n'est pas tendre ; il est de l'espèce de ces bourgeois qui, à la place du cœur, ont généralement une petite sacoche, mais enfin il est père, et Scapin abuse étrangement de la douleur qu'il peut lui causer en lui annonçant brusquement l'enlèvement de son fils. Nous en rions aujourd'hui ; mais à cette époque les corsaires musulmans, accrochés de nos jours, avec les revenants de mélodrame, dans le magasin des accessoires, n'étaient pas une chimère, et les enlèvements souvent pratiqués n'étaient nullement sujets à plaisanterie. Scapin continue ainsi la mise en œuvre de ses ressorts peu scrupuleux dans l'ordre moral comme dans l'ordre physique ; il frotte le sentiment avant de frotter l'échine, et il s'avise d'avoir de l'amour-propre ; il a de l'honneur à la façon du galérien, il est rancunier,

« Je veux qu'il me paie en une autre monnaie l'im-
« posture qu'il m'a faite auprès de son fils. »

et ce dernier, fidèle à sa honteuse camaraderie

avec son valet, lui permet contre son père la petite vengeance qu'il voudra.

Un caractère des mœurs du temps de Molière, c'est la facilité avec laquelle les fils, avec leurs valets, causent de la mort de leurs pères ; on ne tolérerait plus ce langage de nos jours, les plaisanteries de ce genre portent seulement sur l'héritage des oncles, voués par la tradition théâtrale à payer les dettes de leurs coquins de neveux. On ne laisserait pas davantage sur notre scène française un valet parler des mères, sœurs et fiancées, comme le font Scapin, Sbrigani et Mascarille.

Scapin est, disons-nous, vindicatif. Géronte arrive, et les coups de bâton pleuvent drus et serrés sur les épaules du vieillard qui n'a d'autre tort que de bien juger son fils, être dupe de Scapin et craindre pour sa peau. S'il fallait bâtonner tous les vieillards qui ont des fils qui dépensent de l'argent, qui sont dupes de leurs domestiques, et qui craignent pour leur corps ! où irait-on ?

On perd de vue le réel caractère du valet au milieu du comique prodigué par l'auteur ; mais que l'on examine un à un chaque tour de Scapin, on verra quel scélérat il est. Si Scapin fait rire, ce n'est que par réflexion ; il faut un double travail d'esprit. Il paraît amusant, malgré sa friponnerie, non seulement parce que ses inventions sont ingénieuses, qu'il développe des talents au-dessus de ceux de sa classe, mais aussi et surtout, parce que les caractères des vieillards sont peu intéressants et de plus

parce que prendre l'argent d'un père, passe au théâtre, par convention dramatique, pour une simple peccadille, surtout quand l'amour se met de la partie.

Mais Scapin joue avec tout; sacripant de sac et de corde, il singe le mourant. Parler de membres rompus, de cervelle écrasée, arriver en scène sur une civière, avec la tête embobinée de bandelettes, c'est clore par une plaisanterie lugubre la série de ses vilains tours; il demande pardon, et trouve encore, en les implorant, le moyen de froisser ses victimes. Cependant tout s'arrange ; ainsi le veut la comédie.

Au fond, Scapin est-il capable d'un bon sentiment ? Je ne sais, mais il est certain qu'il n'est pas présenté sous des couleurs odieuses ; donc il ne blessait pas le public du temps et passait comme type acceptable. Il n'a dans la pièce qu'une bonne qualité ; des sommes extorquées il ne garde rien pour lui, mais il raconte cependant un assez grand nombre des vols qu'il a sur la conscience pour que, malgré cette délicatesse relative, le spectateur soit parfaitement édifié sur la valeur de sa probité.

Quelques autres des valets de Molière viennent d'ailleurs corroborer le caractère de Scapin et donnent aussi quelques détails intéressants sur les mœurs du temps.

Les valets étaient battus ; on en a la preuve dans *Amphitryon*, dans les *Précieuses ridicules*, dans l'*Étourdi*. Mascarille, il est vrai, bat aussi Lélie et

c'est le seul des valets de Molière qui applique à son maître un coup de pied au derrière pour le punir de se jetter sans cesse à la traverse de ses stratagèmes.

Dans l'*Avare*, les valets, pour être moins excentriques, n'en sont pas meilleurs ; M⁰ Jacques a battu Harpagon, et plus sournois que Scapin, il use de l'intimité que son maître lui offre, en le consultant, pour l'exciter contre Valère ; il pousse la rancune jusqu'à imputer à ce dernier un vol et vouloir le faire pendre. Quant à Laflèche, rôle presque effacé jusqu'au IV⁰ acte, il vole la cassette d'Harpagon.

L'examen de ces maîtres singuliers, où les notions morales sont tout aussi nulles que chez ceux qui les servent, justifient la réflexion amère et comique de M⁰ Jacques : « On me donne des « coups de bâton pour dire vrai, et on veut me « pendre pour mentir. »

Sganarelle de *Don Juan*, plus mondain de formes, est aussi noir au fond. Hardi en paroles quand le maître n'y est pas, à plat ventre devant lui et prêt à servir tous ses caprices, il affecte les beaux sentiments ; mais Molière indique qu'il vaut moins que Don Juan. Il le fait s'enfuir au III⁰ acte, et le présente comme un moraliste fort accommodant qui consentirait aisément à blasphémer tout ce qu'on voudra pour un louis d'or. Plus sérieux que Scapin, et quoique opposé à Don Juan, Sganarelle semble plus perverti ; il a de moins que Scapin l'audace et le dévouement, contrepartie qui n'est point un

progrès; caricature de son maître dans quelques scènes, on sent qu'il en a les vices sans en avoir la grandeur. Il appelle Don Juan « cœur de tigre » en voyant pleurer Elvire et ne pensera qu'à ses gages lorsque s'engloutira son maître.

Sbrigani, de *Pourceaugnac*, est cependant encore pire que tous les autres; il complète au mieux avec Scapin et Mascarille la trilogie des valets italiens retors et ingénieux — même origine, même procédés, même avenir — les galères ou la corde pour finir; Nérine dit de Sbrigani :

« Homme qui, vingt fois dans sa vie, pour servir ses amis,
« a généreusement affronté les galères, qui, au péril de ses
« bras et de ses épaules, sait mettre noblement à fin les
« aventures les plus difficiles, et qui, tel que vous le voyez,
« est exilé de son pays... »

et c'est avec de telles gens que la jeunesse du temps de Molière se met aussi facilement en relation ! Sbrigani rend à Nérine la monnaie de sa pièce; elle est pire que lui; et, à propos de Nérine, remarquons qu'elle est une exception dans le théâtre de Molière; au rebours du type valet, la servante de Molière est honnête; elle se gâtera peu à peu à mesure que les valets deviendront meilleurs et aboutira au xviiie siècle, à la soubrette vicieuse et corruptrice.

Sbrigani regarde ce qu'il a fait comme de « petites » bagatelles qui ne valent pas la peine qu'on en » parle. » Il doit donc considérer sa conduite vis-à-vis de Pourceaugnac comme digne d'éloges. Cepen-

dant, quelle que soit la sottise du héros provincial, certaines farces ne peuvent passer comme plaisanteries et frisent de près la potence : interner un homme sain d'esprit, comme fou, chez un âne qui ne veut pas le lâcher qu'il ne l'ait drogué tout son saoul; le faire ensuite soupçonner d'être attaqué d'une maladie honteuse, criblé de dettes, de maîtresses et d'enfants; déshonorer la fiancée aux yeux de son futur officiel; escroquer de l'argent à la peur avec supposition d'agents de l'autorité — tout cela passe par la gaîté de la scène, mais n'en constitue pas moins à la charge de la moralité de Sbrigani des faits qui pourraient se qualifier séquestration, diffamation, chantage.

On voit que tous les traits qui distinguent Scapin existent aussi avec plus ou moins de vigueur dans d'autres valets de Molière. Nous n'avons pas cru devoir parler des valets incolores tels qu'Alain, et autres semblables; il sont de la lignée de L'Intimé et de Cliton, et ne présentent pas des reliefs assez accusés.

III.

REGNARD.

Après le valet de Molière, se présente naturellement celui de Regnard : Crispin, du *Légataire universel* (9 juin 1708). Dans cette comédie, l'action ne se passe plus dans un pays de fantaisie, comme Naples ou Tarente; elle est à Paris, dans l'intérieur d'un vieux garçon, oncle d'un neveu dissipateur et amoureux; peu de personnages, peu de chances de grandes intrigues; plus de corsaires, c'est la vie ordinaire qui fournit le sujet. Le valet n'en est que plus curieux, car il participe encore des vieilles traditions, bien qu'on prétende qu'un fait contemporain donna à Regnard l'idée de cette pièce.

S'imaginer un Scapin allant et venant dans nos affaires est une chose difficile, tandis que l'on admet fort bien Crispin; déshabillez-le de son feutre, de sa ceinture à large boucle, de sa longue flamberge, il ne fera pas trop mauvaise figure dans la vie de chaque jour.

Ce qui ressort de la première scène et ce que nous n'avions pas trouvé chez Sbrigani et Scapin, c'est que Crispin est amoureux de Lisette.

C'est là un point à remarquer : Scapin ne parle jamais de ses maîtresses; plus tard, Figaro défendra sa fiancée contre son maître lui-même. Mais Crispin n'a pas encore cette moralité; il peut être un mari complaisant et l'on ne sait trop si, sous sa manière de s'en défendre, il ne fait pas une sorte d'invite à son maître dans ces vers qu'il lui dit en parlant de Lisette :

Je dois, dans peu de temps, contracter avec elle :
Regardez-la, Monsieur : elle est et jeune et belle :
N'allez pas en user comme de l'autre, non !

Malgré le peu d'estime qu'on doit accorder à cette conduite, Crispin n'a en définitive qu'un vice très-profitable, dont ont tiré parti nombre de gens du haut en bas de l'échelle sociale.

Il désire gagner de l'argent et met ses talents au service d'Eraste; pour faire faire un testament à un vieillard, but qui n'est plus aussi brutal que de soutirer de l'argent par un chantage, Crispin développera les ressources de la chicane. Où l'a-t-il apprise, cette chicane? Chez un procureur, car Crispin ne sort pas du bagne; il ira peut-être, mais enfin il n'en sort pas. Il a été chez un procureur et a même été distingué par la patronne; c'était déjà quelqu'un, les femmes le regardaient; et Crispin, premie ancêtre des valets galants, fait accomplir à

l'emploi le grand pas de l'amour qui fera monter l'un d'eux jusqu'à une reine.

Comparons à présent les ruses imaginées par Crispin avec les fourberies organisées par Scapin. Déguisé en campagnard, il désabuse Géronte sur un de ses neveux; à qui s'adresse le dommage? à un homme que personne ne connaît; l'action n'est pas plus morale, mais elle choque moins. Le déguisement de Crispin seul différencie sa conduite de celle des cohéritiers avides que l'on voit d'ordinaire s'agiter autour des successions collatérales. D'ailleurs, le *Légataire universel* n'est pas une pièce gaie, tant s'en faut; on y rit, mais le sujet qui est au fond, l'isolement du célibataire, en ferait un sujet terrible : Crispin ne serait plus alors un valet amusant, mais la logique des faits, s'acharnant comme le destin à poursuivre Géronte.

L'occasion fait plus que la rouerie. Crispin commence par un déguisement assez innocent, puis, peu à peu, il glisse sur la mauvaise pente jusqu'à un faux en écriture authentique.

Il lui semble d'abord qu'il n'a pas dépassé les bornes d'une farce innocente, mais Géronte est mort! et la situation portant Crispin, il va falloir qu'il achève ce qu'il a commencé. Avec le danger on voit apparaître chez lui la peur de la justice, et au moment d'endosser la robe du mort, il hésite, il s'écrie plein de terreur :

Il faut faire un faux seing.....
ÉRASTE.
Ton trouble est mal fondé;
Et tu déclareras que tu ne peux signer.

Crispin, reculant devant un faux, se rattrape à la subtilité que son maître fait luire à ses yeux.

Vous plaît-il de signer?.....

demande le notaire.

..... J'en suis empêché par la paralysie!

Scapin n'y eut pas regardé de si près; il eût signé des deux mains, au besoin il eût rédigé le testament en entier, sans notaire. Au contraire, Crispin regrette ce qu'il a fait; il n'en a pas bien vu la portée; il croit qu'il va garder le testament.

Mais le notaire le conserve; Crispin se voit alors complétement fourvoyé; il s'élève dans le fond de son cœur, dit-il,

Certain remords cuisant, certaine syndérèse,
Qui furieusement sur l'estomac me pèse.

Et Géronte n'est pas mort! Crispin s'écrie, là où le génie de Mascarille n'eût trouvé qu'un aiguillon pour quelque nouvelle fourberie:

..... Ma constance est à bout,
Je ne sais où j'en suis et j'abandonne tout.

Il perd la tête et invoque le ciel, et c'est en vain que son maître veut le rassurer. Tout dans la fin du rôle, dans l'absence complète d'aplomb, sépare Crispin des scélérats qui l'ont précédé; il est toujours inquiet et ne se rassurera complétement que lorsque son pardon lui aura été accordé. Sa terreur ne tient pas de sa bêtise, car il développe, pour persuader Géronte, un esprit de rouerie capable de marcher de pair avec celui des plus fameux fourbeurs, et l'on ne peut attribuer ses remords à l'incapacité de trouver un moyen de se garer, mais bien à la conscience qui s'est développée dans le type valet, conscience encore élémentaire.

Crispin n'est pas un honnête homme, Figaro le sera; Scapin était un voleur, Crispin est un rusé compère, Frontin ajoutera au rôle l'élégance, Figaro élèvera l'homme. Ce dernier ne profiterait pas d'un bien malhonnêtement acquis, mais Crispin n'a pas encore de ces scupules; il prend son parti de ce qui a été fait et garde le silence.

Cet affaiblissement dans les mauvais côtés, les bonnes qualités qui commencent à poindre, — tout cela est vérifié aussi bien dans le *Légataire* que dans les valets des autres comédies de Regnard. Crispin est amoureux, ses vices sont moins extralégaux. Il y a chez lui tendance à se retirer des affaires véreuses pour avoir une vie tranquille; il a une lueur de conscience, lueur persistante, car il a des remords.

Lorsqu'il s'aperçoit qu'il a été sur le chemin du

faux, il recule, et l'on peut affirmer qu'il ne recommencera pas. Il est vrai que ses remords sont un peu vagues, il ne sait trop encore distinguer sa conscience de son estomac, mais on trouve dans ses ruses une absence de brutalité qui le distingue de ses prédécesseurs.

Notons aussi un point caractéristique : les coups de bâton ont disparu.

Un dernier mot sur Crispin. Son origine est fort admissible; sa fin pourra être suffisamment honnête; il est veuf, déjà un peu mûr, et à ce sujet on se demande, comme des vieilles lunes, que fait-on des vieux valets de Molière? Crispin a servi, comme son homonyme des *Folies amoureuses*; mauvais soldat, même soldat chassé, vaut mieux que galérien; et bien qu'à cette époque l'armée fût peu morale (les gravures de Callot en font foi), il en pouvait toujours rester quelque bonne habitude, de discipline, si ce n'est d'honnêteté. Le Crispin des *Folies* est fier d'avoir servi; on le surprend toujours à parler de son métier de soldat qui semble le réhabiliter à ses propres yeux; il y revient comme Scapin revenait à ses galères; et le Crispin du *Légataire* est plus honnête que celui des *Folies*. — C'est en fondant les deux caractères ensemble qu'on obtient un type Crispin, marchant résolument vers une conduite meilleure; il y a un peu de l'Arlequin français dans le Crispin de Regnard, fin plutôt que très roué, et capable de bons sentiments.

IV.

LESAGE.

SES CONTEMPORAINS.

En considérant le *Légataire*, on est tenté de croire à une amélioration définitive dans le caractère des valets; elle n'est que partielle, car à la même époque, Lesage créait un type qui, pour la friponnerie, eût rendu bien des points à Crispin.

Ce valet multiple s'appelle à la fois Crispin, Labranche et Frontin; on le trouve dans *Crispin rival de son maître* et dans *Turcaret*. Les Frontins et les Crispins de Lesage procèdent de Scapin et de Sbrigani; de plus, habitué à écrire pour le théâtre de la Foire, Lesage a conservé beaucoup des traditions de la comédie italienne.

L'excuse des valets de Lesage est dans leurs maîtres; les modèles étaient-ils bien sous les yeux de l'auteur? on peut le supposer en les comparant à Dorante du *Bourgeois gentilhomme,* et à d'autres

jeunes fous que Regnard, Dancourt, etc., lui ont donnés pour successeurs.

Au point de vue social, le valet de Lesage est un coquin dangereux ; Scapin était facile à reconnaître, vivant, comme il le fesait, tout en dehors du monde ; Frontin, au contraire, sait côtoyer ce que de nos jours on appelle la police correctionnelle ; il se tire le plus souvent des mauvais pas, en ayant encore les rieurs de son côté. Scapin se préoccupait des galères, Crispin de la justice, Frontin ne s'occupe plus que de sa conscience, et l'on sent que pour lui ce ne sera pas là un trop lourd bagage.

Un des phénomènes remarquables des valets de Lesage, c'est le peu d'estime qu'ils ont pour leurs maîtres ; ils les injurient, se font prier par eux pour les servir et se mettent sans vergogne à leur niveau. Impudence est leur devise, et s'ils paraissent disposés à servir, ce ne sera jamais qu'après avoir bien examiné ce qu'ils pourront eux-mêmes en retirer ; ils cesseront le métier quand ils seront repus. C'est un grand signe que ce besoin de repos chez ces valets ; ils veulent faire souche d'honnêtes gens ; ils connaissent assez le milieu où ils vivent pour être sûrs qu'avec de l'argent, si eux ne sont pas accueillis, leurs fils du moins le seront, sans qu'on s'inquiète d'où vient leur fortune.

Dans *Crispin rival de son maître* (1707), Crispin répond aux reproches qu'il reçoit pour s'être absenté :

« Monsieur, je vous sers comme vous me payez..... j'ai
« été en Touraine... lever un droit sur les gens de la pro-
« vince par ma manière de jouer. »

Mais Valère n'a pas besoin de ses services au jeu :
il aime Angélique.

« CRISPIN. — L'adorable personne qu'Angélique ! »

Il s'en accommoderait si bien qu'il va penser à
l'épouser pour son compte; il est las d'être valet,
et son ami Labranche sera le bien venu pour l'ai-
der à prendre sa retraite. Ils ne se sont pas connus
aux galères, mais peu s'en faut; Labranche sort du
Châtelet, où il est resté sept semaines, pour vol sur
une grande route.

Ce sont tous deux des fripons fatigués de leur
métier et qui désireraient devenir escrocs hono-
raires après un bon tour qui leur donnerait l'ai-
sance; combien de filous et des plus huppés ne
demanderaient pas autre chose !

Damis, maître de Labranche, déjà marié à la
suite d'une méchante fredaine, ne peut plus épou-
ser Angélique, qui aime Valère; voici l'occasion
qui se présente: Crispin est amoureux d'elle et La-
branche le présentera à la place de Damis; il épou-
sera pour lui, touchera la dot, et disparaîtra avec
son complice dans le fond de quelque province éloi-
gnée. La substitution se fait; mais malgré les
charmes d'Angélique, on doit avouer que Crispin
ne fait guère attention qu'à la dot; il croit plus

prudent de chercher à déguerpir le soir même en mettant de côté toute question d'amourette.

De cette intrigue assez coquine résulte un fait que nous n'avions pas encore vu : la possibilité de faire passer au théâtre un valet pour son maître ; l'idée d'égalité avait déjà fait assez de chemin pour que le public pût croire qu'un valet était un homme comme un autre et qu'à première vue, quel que fût le déguisement, on ne reconnût pas l'espèce.

Il est juste de dire, pour excuser un peu la friponnerie des valets, que, ici de même que dans les comédies de Molière, il y a peu de difficulté à tromper Oronte. C'est un vrai niais, qui, sans connaître son gendre, sur la seule présentation qu'en fait un laquais de l'espèce de ceux qu'il a pu voir en scène chaque jour, va donner à Crispin 50,000 écus déposés chez son notaire. Peut-être les bourgeois n'allaient-ils pas souvent au spectacle... Cela seul expliquerait la simplicité d'Oronte.

Labranche seconde assez bien son ami ; il est même plus immoral et n'a pas la bonne foi du voleur :

« Il me fâche, dit-il, de partager la dot avec mon associé.....
« comment tromperai-je Crispin ?... Il faut que je lui con-
« seille de passer la nuit avec Angélique..... ce sera sa
« femme..... une fois..... pendant qu'il s'ennuiera à la ba-
« gatelle... »

Et il s'égaie à cette idée de faire passer la nuit avec un laquais à la fiancée de son maître. Don Salluste seul aura une idée analogue dans Ruy Blas ; et si

Labranche ne met pas son projet à exécution, c'est qu'en emportant la dot, il craint de mal se mettre avec quelqu'un qui en sait trop long sur son compte.

Le bonhomme Orgon venant à la traverse de tous ces beaux projets, Crispin et son compère se décident pour l'abaissement; à genoux tous deux comme Scapin, ils demandent leur pardon, et grâce à la vanité de M. Oronte, non seulement on le leur accorde, mais on leur promet de les établir convenablement ! Ils l'ont bien mérité !!

Frontin de *Turcaret* (1709) est pire que Crispin; il a le reflet de son milieu en plus. Il veut entrer dans les commis, il sait fort bien imiter les écritures, et comme Midas, quoique moins vertueux, il croit pouvoir tout changer en or.

De compagnie avec son maître et sur un pied d'égalité parfaite, il court les tripots et les lansquenets, et cherche à soutirer à la baronne, pour son maître, mille écus, c'est-à-dire un diamant de cette valeur, car, dans la singulière société qui entoure Turcaret, tout le monde, même le héros, soi disant millionnaire, s'agite pour trouver ou garder son argent qui lui échappe; Frontin seul, à la fin, conserve le sien. C'est là la grande différence qui existe entre Frontin et Scapin; le premier trompe pour arriver au repos; le second, pour tromper simplement; métier dans l'un, dans l'autre c'est nature; Scapin fourbait par amour de la fourberie, sans profit; Frontin, au contraire, fait commerce et se

retirera des affaires, peut-être en cédant son fonds.

Dans *Turcaret*, les vilaines actions du valet tournant à l'avantage du maître, déshonorent celui-ci et le font descendre au niveau de son laquais. En effet le chevalier n'a en vue que l'argent, et compte bien faire passer dans sa poche la fortune de Turcaret. Le maître est en tout plus vil que son valet et l'on ne peut non plus s'étonner que ce valet accepte le partage d'une servante avec le chevalier, quand ce chevalier accepte le partage de la Baronne, cette *cocotte* titrée du xviiie siècle, avec un financier. Tel maître, tel valet, car la moralité va d'ordinaire de haut en bas, par l'exemple.

Plus coquin et plus heureux que Crispin, Frontin empoche à tous coups les bénéfices; il est adroit et ce n'est pas sans raison que Lisette dit de lui :
... « J'ai un secret pressentiment qu'avec ce garçon-
« là je deviendrai quelque jour une femme de qua-
« lité. »

Dans quelle société pareilles choses pouvaient-elles se passer? Si plus tard Basile appelle une caverne le château du comte d'Almaviva, que dire du monde de Lesage, dans lequel Frontin s'exprime ainsi :

« Nous plumons une coquette, la coquette mange un
« homme d'affaires, l'homme d'affaires en pille d'autres :
« cela fait un ricochet de fourberies le plus plaisant du
« monde. »

Quand chacun le croit pauvre, Frontin a réussi à mettre à l'abri le fruit de ses vols domestiques, et il répond à Lisette, qui est restée sa dupe :

« J'ai déjà touché l'argent..... j'ai 40,000 francs. Si ton
« ambition veut se borner à cette petite fortune, nous allons
« faire souche d'honnêtes gens... Voilà le règne de M. Tur-
« caret fini ; le mien va commencer. »

Comme Crispin, ils vont entrer et se caser dans le monde. Ne dépareront-ils donc pas trop la collection sociale alors qu'ils y figureront à leur tour ? C'est un progrès sur Scapin qui restait en dehors de toutes relations ; c'est un progrès accompli malgré le caractère immoral des sujets, mais n'avions-nous pas raison de dire que Frontin, Labranche et Crispin, étaient plus dangereux que Scapin? car on pourra être exposé à se trouver en rapport avec eux sans que rien dans leur extérieur vienne les distinguer et les faire reconnaître.

*

A l'époque qui nous occupe, les valets de Lesage, avec leur relief exceptionnel de scélératesse, sont des exceptions. Vers la fin du xviie siècle, et dans la première moitié du xviiie, se place un certain nombre de pièces dans lesquelles les valets participent à la fois du caractère de leurs prédécesseurs et de celui de leurs successeurs.

Le calme entre dans leurs mœurs, ils deviennent plus français et renoncent davantage aux rouéries de l'antiquité et aux folies des canevas italiens, — ils perdent en même temps beaucoup de leur originalité. Tout au plus mènent-ils quelque très légère

intrigue pour conduire à bien les amours de leurs maîtres, car nous ne retrouverons plus que dans Figaro l'esprit d'intrigue poussé jusqu'aux combinaisons multiples. Ils deviennent raisonneurs et on sent que, par suite d'une moralisation embryonnaire, ils sont capables en certaines circonstances de sacrifier leurs intérêts à l'amour, à l'habitude. « Je suis animal d'habitude » dit l'un d'eux ; si l'habitude n'est pas mauvaise, c'est déjà beaucoup.

Ces valets qui figurent par exemple dans l'*Homme à bonnes fortunes* (1686), le *Chevalier à la mode* (1687), la *Métromanie* (1738), le *Méchant* (1747), le *Dissipateur* (1753), se rattachent plutôt au Cliton de Corneille, à Gros-René du *Dépit amoureux*, à Hector du *Joueur*; ce sont des confidents qui n'ont pas sur le public l'effet soporifique de ceux de la tragédie; ils sont parfois gais, souvent spirituels, frondeurs; ils tendent à faire une fin, à se ranger et n'ont plus ce ressort, cet esprit actif, retors, de Scapin, Crispin et Frontin, dont cependant quelquefois ils portent les noms.

Baron et Dancourt sont les pères de cette généalogie de valets, croisés de gredinerie et de bonnes qualités.

Malgré l'effacement relatif de leurs physionomies, ces valets finiront par rester les seuls au théâtre, jusqu'à l'époque de Beaumarchais. Les premières pièces de Marivaux, telles que le *Legs*, n'en contiennent pas d'autres, et leur filiation de Baron

à Dancourt, à Marivaux, par Gresset, Piron et Destouches, se continue sans interruption.

Mais de Lesage à Beaumarchais la force comique s'affaiblit dans ces types effacés comme les comédies elles-mêmes. La comparaison que l'on peut faire entre Don Juan et Moncade, Sganarelle et Pasquin, M. Martin et M. Dimanche, donne une idée assez exacte du chemin parcouru.

Ces valets nouveaux ne sont pas indispensables à l'action.

On ne peut leur confier les clefs de la caisse, mais ce ne sont plus de ces coquins qui, pour le plaisir, couraient la chance des galères ou de la potence (1).

(1) Dans *le Méchant*, de Gresset, la Ire scène renferme une phrase qui n'a jamais été jusque-là adressée à un valet. Lisette, en parlant de Cléon, le méchant, s'étonne que Frontin le serve; elle ne peut comprendre que « *droit, franc,* » comme est son interlocuteur, il estime un homme qui nuit à tout le monde. C'est la seule fois, il nous semble, que pareil compliment est fait à Frontin,... qui de son côté déclare mesurer son estime à l'honnêteté! — Un valet ordinaire aurait au contraire blâmé son maître pour les vertus qu'il lui reconnaît.

V.

MARIVAUX.

C'est alors dans Marivaux qu'il faut aller chercher un type assez saillant pour mériter que nous nous y arrêtions, et ce type Pasquin, (des *Jeux de l'amour et du hasard*, 1730), accuse décidément de très-bonnes qualités; après les cyniques personnages de Lesage, le milieu de Marivaux semble encore plus honnête.

Pasquin a de la bonhomie ; il aime à trancher du gentilhomme pour se donner de grands airs, sans penser à en retirer quelque aubaine. Le rôle est d'ailleurs à sa confusion, on y trouve, en comique, le germe du déguisement tragique de *Ruy-Blas*. Tant il est vrai qu'au fond de toute pièce, comédie ou tragédie, quelques éléments parfois identiques constituent la charpente sur laquelle la forme, triste ou gaie, calme ou terrible, vient imprimer un caractère spécial.

En somme, tout est honnête dans l'action où se

meut Pasquin; comme le déguisement du valet dépend du maître, celui de la maîtresse dépend du père et du frère. Pasquin ne se permet vis-à-vis de Sylvia aucun propos de mauvais goût; il n'a de ridicule que celui qui est inhérent à son éducation plutôt qu'à son caractère.

A part le souvenir du cabaret qu'il fréquente d'ordinaire, rien de mauvais dans le rôle de Pasquin ; type simplement amusant, il se borne à la caricature de son maître, et ne perd jamais de vue, en somme, les égards qu'il lui doit. Une seule fois, Pasquin traite son maître d'un peu plus haut que la situation ne le comporte; il faut bien lui passer quelque malice, mais à ce moment, la tradition théâtrale rend à Pasquin ce que Mascarille allonge si vertement à Lélie, un bon et vigoureux coup de pied dans le derrière; cette situation renversée montre quels progrès les rapports de convenance entre maître et valet avaient accomplis depuis l'*Étourdi* jusqu'à Marivaux.

Pasquin n'a pas un aplomb imperturbable; il a besoin de se griser avec ses succès, et il en arrive à croire qu'il va épouser la fille d'Oronte ; il se croit adoré :

« DORANTE. — Tu mériterais cent coups de bâton !... »

Mais il ne frappe pas, et si les maîtres frappaient encore leurs valets ce n'était plus qu'en dehors de la scène. Pasquin prenant goût à la grande dame

propose d'aller chercher le bâton, à la condition d'en mériter encore les atteintes.

De nouveau ici la situation rappelle *Ruy-Blas*; il y a même enivrement, mais la position est comique; Marivaux n'était pas homme à heurter le besoin incessant d'inégalité qui réside au fond du cœur de la classe populaire elle-même, dès l'instant qu'il s'agit de valets; l'amour de l'indépendance fait que le peuple estime peu le signe de la servitude.

Au reste, Pasquin ne veut tromper personne :

« Cette demoiselle m'adore, elle m'idolâtre, si je lui dis
« mon état de valet, et que nonobstant, son tendre cœur
« soit toujours friand de la noce avec moi, ne laisserez-vous
« pas jouer les violons? »

Certes, Crispin, rival de son maître, n'eût rien avoué du tout; mais Pasquin est surtout grisé par l'idée d'avoir fait la conquête d'une noble fille, et le difficile est d'avouer la supercherie; il s'exécute cependant de bonne grâce; c'est sans regret qu'il renonce à ses rêves de grandeur.

Pasquin est encore plus dépourvu de fourberie que les valets ses contemporains.

Avant de terminer ce chapitre, encore un mot qui prouve comment grandissent les valets dans ce répertoire. Sylvia, déguisée en servante, aime malgré elle son fiancé déguisé en Pasquin; elle croit aimer un valet; elle lutte et se désespère parce qu'elle se sent entraînée. Elle reconnaît sans s'en douter

qu'un valet peut être un homme; elle est heureuse quand elle apprend le travestissement du marquis, mais elle s'est laissé prendre le cœur. Cette possibilité n'eût pas existé plus tôt; les valets de Molière, de Lesage ne sont point des hommes pour leurs maîtresses. Sylvia est obligée de reconnaître qu'un valet peut être fait à peu près comme un marquis; ses terreurs, ses colères avec son frère qui la raille, sont, plus que le rôle de Pasquin, la preuve de la place que les basses classes occupent au théâtre; Sylvia ne regarde pas comme possible qu'elle puisse aimer un valet, elle ne veut pas s'arrêter à cette idée, et cependant elle est forcée de reconnaître que cette idée la domine.

A l'époque où furent joués les *Jeux de l'Amour et du Hasard*, on n'y vit que le gracieux babillage de l'auteur. Ce dernier y apportait-il une arrière-pensée? Le public la comprit-elle si elle existait? Il n'eût pas été extraordinaire qu'avant le bouleversement révolutionnaire, devant cette société brillante et raffinée, la situation de Sylvia, sentant qu'elle peut aimer un valet, même faux pour le spectateur, eût étrangement froissé les susceptibilités aristocratiques du public, si ce public eût examiné la pièce à ce point de vue.

VI.

BEAUMARCHAIS.

SES IMITATEURS.

Figaro est plus original, plus vivant, que ses prédécesseurs. Ce fut le premier valet que l'on vit en possession des facultés humaines accordées d'ordinaire aux autres personnages.

Il est vrai que ce sont les principes de l'auteur qu'il expose; mais on ne peut se refuser à reconnaître que l'auteur, pour les produire, a choisi systématiquement la bouche du valet. Les paroles de Beaumarchais en font foi : « A l'opposé des valets, « dit-il dans sa préface, Figaro n'est pas le malhon-« nête homme de la pièce. » — « A l'opposé des va-« lets, » — toute leur histoire est dans ces mots.

On a bien fréquemment déjà étudié le caractère de Figaro, mais si l'on a souvent fait remarquer l'adresse inépuisable de ce type, on n'a pas assez insisté, suivant nous, sur son honnêteté.

Dans le cours de sa longue carrière, il a été doué de la passion et de la dignité, deux choses que les auteurs comiques, avant Beaumarchais, paraissaient avoir systématiquement refusées à leurs valets. Beaumarchais a même été encore plus loin ; il a attaqué avec Figaro des principes, une société tout entière. Avec leurs valets, Molière, Regnard et Lesage n'avaient jamais attaqué que des ridicules, exploité que des hommes.

Dans l'édition de Beaumarchais que nous avons entre les mains, chaque pièce est précédée d'un chapitre intitulé : Caractères et habillements. Ces quelques paragraphes sont de Beaumarchais. Celui relatif à Figaro contient deux mots que l'on ne doit pas perdre de vue. En parlant de l'acteur qui doit jouer Figaro, il est dit :

« S'il y voyait autre chose que la raison assaisonnée de
« gaieté et de saillies, surtout s'il y mettait la moindre
« charge il avilirait un rôle... »

Lui donner l'emploi de la raison et bannir la charge de son rôle n'est-ce pas là deux conditions tout à fait nouvelles ?

Figaro a de plus une naïve bonté qui ne soupçonne pas les embûches ; il croit à la reconnaissance de son maître, et il a attendu sans réclamer depuis le *Barbier* jusqu'à *la Mère coupable*, l'effet de ses promesses ; il n'a jamais songé à se récompenser par ses propres mains. Ses sentiments se sont raffinés.

Son honnêteté ne lui a pas enlevé son activité. Il aime l'intrigue, mais non la fourberie, et fait de la poésie pour se tenir en haleine. Il fait de la poésie, seul, innocemment, pour se distraire, et non comme Sganarelle fait de la philosophie, en parlant d'Aristote, pour éblouir le valet d'Elvire.

Bartholo, par rancune, est le seul qui médise de lui ; mais il faut se défier de Bartholo, qui a de l'honnêteté « tout juste ce qu'il en faut pour ne pas être pendu. »

Figaro n'est pas un mauvais homme, comme le dit le vieux tuteur ; Basile le connaît et Marceline achève le portrait : — « ... le beau, le gai, l'aimable « Figaro,... jamais fâché, toujours en belle hu- « meur ;... généreux ! généreux comme un seigneur ! » Cherchez dans ces épithètes, vous en trouverez quelques-unes qui s'adresseront à Pasquin, à Crispin peut-être, mais à Scapin et à Sbrigani, aucune.

Que reste-t-il en somme contre Figaro de toute la scène du *Mariage* où Bartholo, Marceline et Basile peuvent dauber impunément sur lui : le nom de coquin prononcé par Bartholo et la question des cent écus.

Au milieu de tout ce monde qui s'agite au château du comte, Figaro n'est-il pas, en effet, le plus honnête ? A qui le comparer ? A Basile, entremetteur, — à Marceline, une vieille folle, — à Chérubin, un petit vicieux, — au comte, roué sans pareil, — à Antonio, — à Fanchette, — à Bartholo, un

ivrogne, une coquette, un vieux jaloux, avare et rancunier?

La gaieté de Figaro fait tout passer.

La ferme volonté de Beaumarchais était aussi que le comte, vexé, traversé, ne fût jamais humilié quoique toujours battu. Il fallait, pour arriver à ce résultat, une grande délicatesse dans la manière dont Figaro exerçait son droit de représailles, et son caractère a profité de cette nécessité pour gagner en considération. Et cependant, durant toute la pièce, Figaro est attaqué; il se défend et n'invente pas, même dans un intérêt personnel, honorable et pressant, un seul de ces tours cruels ou vils dont ses pareils étaient si prodigues. La moralité est entrée définitivement dans la classe des valets au théâtre; elle semble avoir baissé dans celle des maîtres. Quoique la situation tourne parfois au drame, Figaro ne dépassera jamais les bornes d'une adresse fine, avouable et du meilleur aloi. Les mêmes principes le guideront plus tard pour combattre le traître Bégearss.

L'honnêteté de Figaro a de tels scrupules qu'elle lui fait respecter les autres; s'il ose faire remettre au comte un faux avis sur la comtesse, c'est en avertissant celle-ci et en lui disant délicatement : — « Il y en a peu, madame, avec qui je l'eusse osé, crainte de rencontrer juste. » Son moral soutient tout le monde; c'est déjà l'homme qui gardera vingt ans un secret de famille. Il respecte sa maîtresse, et celle-ci, qui le connaît bien, ne fait pas comme ses

devancières qui ne louaient leurs valets que de leur adresse.

Marceline déclare un fait qui différencie encore complétement Figaro des valets qui l'ont précédé ; elle a un billet de lui pour de l'argent prêté ; où a-t-on vu jusqu'ici un valet faire un billet pour de l'argent ? escroquer une somme, se la faire remettre par quelque mauvais tour, à la bonne heure, mais emprunter régulièrement, signer une reconnaissance, même avec l'idée de ne jamais nier sa dette, tout en ne la remboursant pas, — on n'avait pas encore vu chose pareille.

Dans quelques circonstances le comte traite d'égal à égal et discute avec lui ; il se sent en présence de quelqu'un ayant une valeur personnelle, car Figaro vaut mieux que sa réputation ; et si peu de seigneurs étaient dans ce cas, à coup sûr Scapin l'eût encore moins pu dire que lui.

Il est dévoué, et plus tard, dans *la Mère coupable*, il n'aura pas besoin des promesses du comte qui lui offre sa fortune pour courir au secours de la comtesse ; avec cela son dévouement lui laisse dans les circonstances graves une sage lucidité d'esprit et il est le premier à détourner son maître d'abandonner à Bégearss la fortune de ses enfants.

La délicatesse de Figaro se montre encore plus au IIIe acte du *Mariage*, dans la scène de reconnaissance avec sa mère. L'esprit bercé pendant longues années de l'espoir d'une filiation romanesque, il se trouve subitement vis-à-vis d'une mère,

qui, loin de donner des monceaux d'or pour retrouver son fils, est tout simplement une ancienne nourrice, gouvernante de Bartholo. Témoigne-t-il quelque regret? Non... Un simple mouvement d'étonnement, et c'est tout.

L'auteur, qui le veut bon fils, l'élève à la plus haute raison et à la plus haute sensibilité. Son émotion sincère gagne même cette bonne bê-ê-te de Brid'oison.

Remarquons encore que lorsqu'il s'agit d'argent dans le cours de la pièce, il n'y a pas la moindre industrie chez Figaro pour se le faire remettre.

Quant à sa femme, Figaro veut détruire son mariage quand il se croit trahi, au lieu d'y chercher, comme quelques-uns de ses prédécesseurs auraient fait, une source de bons profits. L'auteur aurait eu d'autant plus de facilité à faire un Figaro acceptant sans rougir la communauté avec son maître que, pour la société du temps, spectatrice du *Mariage*, le rôle du comte n'avait rien d'odieux : Prodigue ! libertin ! mais tous l'étaient plus ou moins dans cette société élégante et facile, et c'eût été presqu'une offense que de dire au théâtre, devant un public de grands seigneurs, qu'un grand seigneur était dans son tort d'afficher de pareils sentiments.

C'est que Figaro sent sa valeur, et connaît tous les talents qu'il lui a fallu exercer pour vivre; il fournit à l'auteur, par le détail de sa vie accidentée, le moyen de battre en brèche les obstacles apportés à la liberté de penser, à la liberté d'écrire. Pareille

idée était-elle venue aux auteurs précédents de se servir d'un valet pour cet office? Ils préféraient faire parler les raisonneurs, les confidents, et encore dans un ordre d'idées beaucoup plus restreint. Un valet discuter l'État ! le développement de cette idée était le gouvernement de l'État lui-même confié à un valet, et si ce fait a lieu dans *Ruy-Blas*, c'est avec supercherie et par le développement d'une thèse poussée à l'excès.

Ses qualités se développent jusque dans la *Mère Coupable* ; et quand on parle d'un vieux fidèle serviteur, jamais le type de Figaro ne se présente à l'esprit. Pourquoi? Est-ce parce qu'on ne l'aperçoit qu'au travers du *Barbier* où il a la jeunesse et l'activité? Est-ce parce qu'on ne joue plus la *Mère Coupable*, cette pièce triste et larmoyante? Mais on nommera de vieux types de roman, de tradition, sans songer à rappeler ce caractère plein non-seulement de gaieté, de franchise, mais aussi de dévouement et de probité.

Nous avons besoin, pour la suite de cette étude, de noter un dernier fait. Figaro, au Ve acte du *Mariage*, reçoit du comte un soufflet ; il ne semble pas s'en blesser. Cette susceptibilité se modifiera, lors d'une circonstance analogue, dans une pièce du répertoire contemporain.

La vie de Figaro peut se résumer en peu de mots : une jeunesse honnête et gaie ; un âge mûr conservant ses qualités avec plus de force et de profondeur ; une vieillesse dévouée et utile ; un homme qui se forme

honorablement par l'expérience du monde et des événements, tout en conservant, sans se décourager, un désintéressement incompris de ceux qui l'entourent.

Son maître, à la fin de sa vie, reconnaît enfin son dévouement; « grâce à ce bon vieux serviteur... » dit-il; mais se souviendra-t-il longtemps? Il est permis d'en douter, en voyant son air protecteur et la triste façon dont il veut récompenser Figaro qui s'est conduit d'une manière qu'on ne paye pas avec de l'argent.

Au contraire des valets ses prédécesseurs, qui d'une jeunesse criminelle marchaient toute leur vie vers la potence, inévitable pour eux à moins d'un bon tour qui les fît riches, Figaro prend chaque jour honorablement sa place dans la société moderne.

✶

Figaro répondait-il à un besoin scénique? L'esprit de Beaumarchais fut-il la seule cause de son succès? En tous cas, l'on s'empara de ce type pour le remanier sous toutes les formes : comédies, opéras, opéras-comiques, vaudevilles, journaux, Figaro parut partout; on l'habilla de toutes les façons.

Beaumarchais l'avait dessiné : jeune, dans l'âge moyen, dans la vieillesse; on représenta son enfance et sa mort; ses idées, ses professions successives furent mises à contribution. Le catalogue Soleine indique une vingtaine de pièces sur Figaro; le

catalogue Goizet, non terminé, en eût indiqué un nombre bien autrement considérable, surtout si on comprend dans ce nombre les œuvres où Figaro joue un rôle sans pour cela figurer sur le titre.

Il n'est pas sans intérêt d'examiner deux ou trois de ces œuvres afin de juger des additions faites au caractère ou des imitations qui en ont été essayées. Nous suivrons, non l'ordre chronologique, mais la vie de notre héros.

Les *Premières Armes de Figaro*, de M. E. Sardou, sont un pastiche heureux où l'on trouve, avec quelques années de moins, tous les personnages de Beaumarchais ; la scène est à Séville ; il y a là :

Figaro, garçon barbier chez un certain Carasco, dont il courtise la femme, — Suzanne, au service de dame Carasco, aimée aussi de Figaro, — Antonio déjà ivrogne, et jardinier d'un couvent de filles, — Almaviva, jeune étudiant, — Basile, maître de musique, — Bartholo, médecin du couvent où Antonio arrose ses fleurs et son gosier, — Marceline, au service de Bartholo, qui déjà lui refuse le mariage puisque leur enfant est perdu, — Brid'oison bégayant et bonne bête, juge à Séville, — Léveillé lui-même apparaît un moment.

C'est le *Mariage* vu par le petit bout de la lorgnette.

Au IIIe acte, tous les personnages se retrouvent la nuit, dans le jardin du couvent de filles ; Brid'oison et les alguazils n'ont garde de manquer au rendez-vous, et une partie de cache-cache, qui n'a

qu'un tort, celui d'être imitée du V^e acte du *Mariage*, termine et dénoue la situation. Figaro est nommé secrétaire du comte, Suzanne attendra que Figaro réussisse au théâtre et revienne l'épouser.

Pour cela il faudra, bien entendu, que Figaro, sifflé, quitte le comte et joue le *Barbier de Séville*.

✳

A l'autre extrémité de la vie de notre héros, nous trouvons *la Mort de Figaro* (Rosier, 5 actes, 9 juillet, 1833, Th.-Français). Cette pièce, très-libérale, et anti-cléricale, eut lors de sa représentation beaucoup de succès. La scène se passe en 1793, à Valence, où le comte, la comtesse, Florestine, Figaro et Suzanne sont venus pour déjouer les projets de Bégearss. Après *la Mère coupable*, celui-ci a réussi à empêcher la vente des biens que le comte possédait en Espagne ; le roi a refusé son autorisation. Léon, fils du comte, a été tué à la guerre, et Florestine est aimée alors de Pietro, fils de Suzanne et de Figaro. On retrouve aussi Basile, devenu l'acolyte de Torrido, procureur de l'Inquisition ; un nouveau personnage, l'émigré Saint-Prix, représente l'esprit d'examen opposé à celui de l'Inquisition. C'est une suite de Beaumarchais adroitement déduite, et où les faits antérieurs sont bien examinés et scrupuleusement posés.

Torrido et Basile ont tenté de s'emparer de l'esprit de Pietro ; Torrido, sorte de Tartuffe érotique,

aime Florestine. Il espère emprisonner le comte et Figaro qui cherchent à établir la république en Espagne; des papiers importants qui prouvent leurs menées sont enfermés dans un secrétaire dont la serrure, adroitement sondée par Basile, ne peut opposer aucun obstacle. Pour mieux compromettre le comte et Figaro, ils conviennent de faire renverser une statue de la Vierge, de les accuser de cette impiété et de les faire condamner comme sacriléges. La comtesse, que ses malheurs ont jetée dans les bras d'une religion exaltée, ne voit et ne peut rien contre ces projets et tout est espion dans cette maison désolée. Les papiers sont volés; Figaro, déguisé en Basile, va les rechercher jusque dans le cabinet de l'Inquisiteur, mais il vient à peine de les brûler qu'il est saisi et traîné en prison. En même temps, Torrido a enlevé Florestine et la garde à vue dans une salle de la torture. Le procès de Figaro commence, pendant qu'une insurrection, allumée par Saint-Prix, gronde aux portes du tribunal; l'Inquisition a empoisonné Figaro; Pietro tue Torrido et va sauver son père avec un contrepoison, quand Torrido mourant poignarde le vieux serviteur de la famille Almaviva. Il fallait bien, enfin, terminer cette existence.

La mort de Figaro est une pièce triste, tirée au noir comme une première eau-forte trop chargée d'encre; les scènes y sont parfois très-dramatiques, mais elles semblent vouloir refaire avec une teinte sombre les scènes gaies de Beaumarchais; par

exemple le procès de Figaro rappelle lugubrement le tribunal de Brid'oison. Tous les personnages se ressentent du milieu sinistre de l'Inquisition espagnole dans lequel ils s'agitent. Figaro seul retrouve parfois quelques éclairs de sa jeunesse et des beaux jours où lui et Suzanne étaient amoureux ; et son caractère de bonne humeur, de loyauté et de fidélité se soutient jusqu'à la fin.

*

Voici donc Figaro mort. — Osera-t-on le ressusciter ? Oui parfois, et après l'avoir exploité on prendra son fils. Nous nous souvenons avoir vu vers 1848, à l'Odéon, le *Fils de Figaro*, où figuraient les enfants des personnages de Beaumarchais et où Figaro II, digne fils de son père, abordait la politique, s'improvisait général, et, dans une révolution, sauvait son pays.

Mais nous ne terminerons pas ces détails sur Figaro sans parler d'une production curieuse, d'un pastiche bizarre intitulé : *Les Deux Figaro, ou le sujet de comédie* (Martelly, 5 actes, 1794) ; l'auteur y a intentionnellement métamorphosé le caractère du Figaro original et s'attaque à Beaumarchais au travers de ses personnages.

L'idée est heureuse. Un auteur dramatique vient chez le comte Almaviva prier Figaro de lui donner une idée de comédie. Figaro lui indique la propre situation où se trouvent les personnages du

drame et l'action qu'il dirige se trouve peu à peu développée tout naturellement dans l'œuvre du poëte sans imagination. La révélation trop précipitée du dénoûment qui va surgir ouvre les yeux aux victimes de l'intrigue ourdie par Figaro qui comptait, au moyen de son influence sur le comte, faire épouser la fille de ce dernier, Inès, à un nommé Torribio, un intrigant, son complice.

Un deuxième Figaro vient au secours du comte et les chausse-trappes se succèdent entre les deux combattants; ce deuxième Figaro, c'est Chérubin déguisé, qui aime Inès et qui l'épouse.

Dans le système de l'auteur que deviendrait la *Mère Coupable* et comment faire en même temps concorder cette comédie avec ses antécédents ? Chérubin, mari de la fille, amant de la mère, — le comte ayant une deuxième fille en plus de Florestine, — puis Léon, fils de la comtesse et de Chérubin épousant Florestine, et se trouvant à la fois gendre et fils de la comtesse, mari de sa propre sœur! Quelles complications si l'on admettait ce nouveau Figaro dans la série ordinaire!

Cette pièce nous a paru intéressante en ce qu'elle offre le seul exemple d'un Figaro déshonnête, trahissant son maître, et prenant, pour faire réussir ses projets, les allures d'un Scapin ou d'un Sbrigani.

VII.

XIXᵉ SIÈCLE.

SCRIBE. — BAYARD.

Dès la fin du xvIIIᵉ siècle, après le bouleversement révolutionnaire, et par suite de la multiplicité des théâtres, commence une longue série de pièces sur lesquelles nous passerons rapidement, et qui ont formé peu à peu, avec l'ancien répertoire, le caractère multiple et changeant du théâtre moderne. Dans ces œuvres innombrables, souvent éphémères, il y a beaucoup de valets, mais généralement peu saillants.

Le mélodrame, genre nouveau alors, présente quelques caractères que l'on n'avait pas encore vus.

Parmi les drames qui émotionnèrent le public au commencement de ce siècle, la *Citerne*, de Guilbert de Pixérécourt (Théâtre de la Gaîté, 1809) se distingua par le succès qui l'accueillit; cette pièce contient un type intéressant comme transition. Le

rôle de Picaros, aventurier, ne rentre dans l'emploi des valets que par le service qu'il prend auprès de don Fernand, le traître traditionnel, qui veut épouser la fille de don Raphaël, supposé mort, mais sauvé à son insu. Don Fernand veut que Picaros joue le rôle du père que ses enfants n'ont pas vu depuis leur naissance; Picaros obéit et devient complice. A la fois coquin et compatissant, il livre à des corsaires les filles de Raphaël et, les bons sentiments l'emportant ensuite chez lui, il aide à sauver la vertu.

Picaros n'apparaît qu'au IIe acte; il était en prison et va figurer dans un auto-da-fé quand don Fernand le fait sortir pour servir ses projets. Leur première entrevue semble un reflet de celle de Figaro et d'Almaviva dans le *Barbier*, sur un échelon très inférieur de sentiments et avec un but coupable. Intelligent, Picaros comprend à demi-mot, et joue assez bien son rôle de père avec une emphase qui tient de Robert-Macaire; au fond il se promet de quitter Majorque (où se passe la scène) et de se retirer en France, car il se défie de don Fernand. La ruse est découverte; Picaros, sur l'ordre écrit de son complice, fait descendre l'héroïne Séraphine dans une citerne dont la porte est sournoisement dissimulée dans le piédestal d'une statue. Il y retrouve ses anciens amis corsaires et alors commencent les hésitations de sa conscience. Reconnaissant, dans un petit marin, Clara, sœur de Séraphine, il aide au salut de celles qu'il a mises en danger,

donne une clef de la citerne et figure bravement dans le grand combat final livré contre les brigands par les soldats de don Raphaël.

En somme, Picaros est un gredin doué de bons sentiments; c'est un des premiers types de ces scélérats vertueux d'où sortirent plus tard *Don César de Bazan* et le corsaire du *Fils de la Nuit*.

Avec la *Citerne,* nous pourrions encore citer le *Pied de Mouton* (1806). Mais Lazarille, valet de Nigaudinos, le rival de Guzman, est un type de niais, parlant très peu. Tout le comique de son rôle, modifié du tout au tout dans les reprises qu'on a faites de cette féerie, consistait à affirmer de nouveau ce que vient de dire son maître et à répéter les derniers mots de ses interlocuteurs. Il ne possède ni rouerie, ni invention.

✱

En avançant de quelques années, nous nous trouvons en présence du théâtre de Scribe, cet auteur si fécond qui, pendant trente ans et plus, a soutenu presque à lui seul le répertoire moderne. Il est clair que dans une telle fécondité il y a souvent peu de profondeur; mais on ne peut lui en faire un reproche. C'était le goût du temps; on aimait un théâtre léger, offrant d'agréables esquisses plutôt que des tableaux profonds; on aimait à se distraire au spectacle. Il ne faut pas être ingrat pour cette époque qui avait su conserver le type de l'amateur

de théâtre, type aujourd'hui disparu en même temps que les répertoires ; que faire au spectacle si l'on y rencontre cent fois de suite la même pièce ? Au moins, du temps de Scribe et de ses collaborateurs, on trouvait, à défaut de longues pièces immuables, une variété fine et spirituelle (1).

De ces travaux rapides nous détachons quelques types.

Georges, du *Solliciteur* (1817), est un garçon de bureau, philosophe, raisonneur, blasé sur les grandeurs, et ne s'étonnant ni des chutes, ni des élévations subites.

Les *Deux Précepteurs* (théâtre des Variétés, 1817) renferment un type amusant de valet.

Ledru intercepte une lettre de son maître à M. de Roberville et se présente chez ce dernier comme précepteur de ses enfants :

« D'abord, dit-il, j'ai une excellente poitrine, et, en fait de
« dissertation, crier fort et longtemps voilà tout ce qu'il
« faut. »

Plein d'aplomb auprès du père, il n'oublie pas de

(1) Pendant longtemps il a été de mode de dénigrer le théâtre de Scribe ; l'édition de ses œuvres, qui est en cours de publication, ramènera, nous croyons, le public lecteur à une appréciation plus équitable de sa valeur littéraire. On pourrait plutôt lui reprocher un excès d'habileté dramatique, — mais quelle abondance de tableaux charmants et de situations solides adroitement nouées et plus adroitement dénouées ! Quelques-uns de ses opéras sont, si ce n'est comme vers, du moins comme matière à musique, des chefs-d'œuvre.

Dans les représentations que le Gymnase et l'Odéon donnent en ce moment de quelques pièces de Scribe, le public a été tout joyeusement surpris de trouver pleins de charme ces scènes qu'on avait si longtemps traitées de vieilleries.

courtiser Jeannette, fille du maître d'école Cinglant ; M. de Roberville le surprend à ses pieds, mais il n'y voit que du feu, car, de même que Ledru est de la race des Frontins, le bonhomme est de celle des Gérontes. La meilleure scène est celle entre Ledru et Cinglant ; celui-ci lui demande s'il est pour ou contre le système de J.-J. Rousseau, dont il trouve, lui, l'influence pernicieuse. Ledru, obligé de se prononcer, avoue qu'il est partisan de Rousseau dont il n'a jamais lu une ligne ; il se coupe dans ses phrases jusqu'à ce qu'il apprenne par l'air indigné de Cinglant que ce dernier, non plus, n'a jamais lu une ligne de Rousseau, et s'en fait gloire. Alors Ledru va son train, sans crainte de se compromettre :

« Ah ! vous n'avez pas lu le sublime chapitre... où les « autres croient le tenir... et lui disent : ça, ça, ça, ça et ça ? « Alors il les reprend en sous-œuvre et leur répond : Ah ! « vous prétendez que... et alors il leur prouve... ça, ça, ça, « ça et ça... Je change quelque chose au texte ! mais c'est le « fond. »

Le même jeu continue pour Voltaire qu'on « peut mettre entre les mains des enfants avant qu'ils sachent lire, plus tard c'est différent. »

La plaisanterie tourne mal pour Ledru ; dans un rendez-vous avec Jeannette, il reçoit une volée de coups de bâton (voici les coups qui réapparaissent), et malgré ses meurtrissures et son costume de précepteur il se voit obligé par son élève Charles, grand garçon de vingt-cinq ans, dont il devait faire

l'éducation et qui le connaît de longue date, de monter sur un tonneau et de racler du violon pour faire danser les paysans.

Le rôle de Ledru est peu coupable, il occupe bien la scène et la comédie des *Deux Précepteurs*, excellente et gaie, est une des rares pièces modernes où le valet prend une large part à l'action.

Tristapatte, dans *l'Ours et le Pacha* (Variétés, 1820), est encore un type assez naïf et amusant de valet confident. Une de ses répliques indique sa situation de souffre-douleur vis-à-vis de son compagnon Lagingeole :

« Tristapatte. — C'est-à-dire que tu me mets toujours
« en avant, et je commence à en avoir assez. S'il y a quel-
« que danger à courir, quelques coups de bâton à recevoir,
« c'est toujours pour moi. Voilà mes profits : nous devrions
« au moins partager. »

C'est une sorte de compère dont Lagingeole abuse jusqu'à lui prendre sa femme, le déguiser en ours et lui faire courir le risque d'être dévoré.

Scribe donna aussi au Vaudeville, en 1821, une suite aux Frontins de l'ancien répertoire, dans *Frontin mari garçon*. La moralisation de ce caractère, débraillé au xviiie siècle, est complète ici. Frontin s'est marié à l'insu et malgré la défense de son maître ; il profite de l'absence de ce dernier pour faire fête à sa femme Denise et inviter quelques amis. Son maître revient à l'improviste ; il est marié, mais galant, et trouvant une charmante femme qu'il ne connaît pas il lui fait la cour. Voilà

Frontin, qui n'ose dire qu'il est marié, occupé à défendre Denise contre son maître. Celui-ci invite Denise à souper en tête-à-tête, et le repas est servi par le mari, qui commet toutes les bévues possibles, et casse la porcelaine.

Frontin, ne sachant plus comment se défendre, écrit à sa maîtresse, qui est chez une amie, dans un château du voisinage, que son mari est en grand danger. Elle accourt. Frontin déclare devant elle que Denise est sa femme, et il ajoute, pour le mari seulement, que ce qu'il dit là c'est pour calmer la jalousie de sa maîtresse, étonnée aussi de trouver chez elle un jeune visage qu'elle n'y connaissait pas. Que croire? Frontin restera s'il est célibataire, on le chassera s'il est marié. Tel est en fin de compte l'ultimatum de ses maîtres; pour savoir la vérité ils veulent écouter Frontin lorsqu'il sera seul avec Denise, et celui-ci, se sentant surveillé, se compromet à son tour avec sa femme qui ne comprend rien à la manière dont il la traite. Frontin devient suspect à tout le monde; mais tout finit bien, et le valet, bon mari, conserve sa place.

Il est inutile de parler ici du Jardinier de la *Demoiselle à marier* dont l'ivrognerie, entassant sottises sur sottises, sert néanmoins à amener un dénoûment heureux.

Nous trouverions encore bien d'autres exemples de valets dans le théâtre de Scribe; mais le type le plus parfait qu'il ait créé en ce genre est celui de Marcel, dans les *Huguenots*; le caractère d'infério-

rité sociale du personnage disparaît à la fois dans sa couleur militaire, sa croyance religieuse et son dévouement.

Scribe semble avoir ébauché comme l'antithèse de Marcel dans le rôle d'un des trois anabaptistes du *Prophète*, celui de Jonas, aussi peu scrupuleux que son modèle était honnête, et dont Oberthal dit en le voyant :

> *Eh ! mais vraiment, vraiment, je crois le reconnaître,*
> *Oui, c'est maître Jonas ! mon ancien sommeiller !*
> *Il me volait mon vin dont il se disait maître...*
>

ces trois vers du récitatif avaient grand succès, lors des premières représentations du *Prophète* (1849), auprès du public réactionnaire, qui y saisissait un à-propos lancé contre les socialistes !

*

A côté de Scribe travailla longtemps E. Bayard ; son théâtre, moins considérable que celui de son collaborateur et parent, balança parfois les succès de ce dernier.

Bayard créa quelques types plus forts que ceux de Scribe ; sa satire fut moins superficielle, son comique souvent plus mordant ; si ses qualités ne purent se développer davantage, la cause en fut au public du temps qui préféra, comme nous l'avons

dit, les silhouettes pâles et mondaines aux études plus vives et plus arrêtées.

Le théâtre de Bayard contient un type de valet remarquable, celui de *Philippe*, dans la pièce qui porte le même nom (Gymnase, 1830). Philippe est intendant, mais on sent là que le mot intendant est mis pour celui de valet; l'époque n'était pas propice pour permettre à Bayard de s'attaquer à une thèse sociale et son genre de talent l'en eût d'ailleurs détourné.

Philippe, ancien amant de Mlle d'Harville, chez laquelle il sert, en a eu un fils, Frédéric, qui passe pour le neveu de Mlle d'Harville. Il le protége, le défend; mais dans une discussion avec son fils, il oublie la position qu'il occupe pour le monde et lui donne un ordre. Frédéric lève sa cravache sur celui qu'il regarde comme un valet. Philippe doit alors s'expliquer; il raconte que soldat sous la république, il reçut sous sa tente Mlle d'Harville, frappée comme toute sa famille par un arrêt de proscription. L'égalité devait commencer pour tous deux devant la mort qui les menaçait, sentiment vrai, exprimé malheureusement dans un couplet, selon l'usage de l'époque. Jeune, Mlle d'Harville a oublié ses devoirs, mais plus tard un mariage tenu soigneusement secret a légitimé la faute.

On voit que la situation était nettement posée; Philippe est une sorte de Ruy-Blas au petit pied. Avec un peu plus de vigueur de facture, ce sujet eût peut-être fourni une comédie sociale dont la

tendance, en revanche, eût juré avec le cadre dans lequel elle était représentée et eût sans doute choqué les sentiments des spectateurs, comme le fit le même *Ruy-Blas*, dont nous avons hâte de nous occuper.

VIII.

V. HUGO. — G. SAND. BALZAC.

Il semblerait que, de Scapin à Figaro, l'évolution du valet fût terminée; mais il était réservé à notre temps, avec les œuvres de V. Hugo, Balzac et G. Sand, de faire encore accomplir à ce rôle un pas en avant. Chacun de ces trois auteurs a produit un type remarquable, puissant et excessif chez le premier, chef-d'œuvre d'analyse chez le second, nouveau et très-hardi chez le troisième : nous voulons parler de Ruy-Blas, de Quinola et de Peyraque. Ce dernier rôle, peu saillant dans la comédie du *Marquis de Villemer*, est peut-être le plus important au point de vue qui nous occupe.

Ruy-Blas, représenté le 8 novembre 1838, fut un fait exceptionnel; c'est plutôt le développement d'une thèse sociale qu'une comédie.

Ruy-Blas révèle un valet qui, non content de

discuter l'État, de le diriger, s'élève du bas-fond de la domesticité jusqu'à devenir premier ministre et amant de la reine d'Espagne. Un symbole est caché là-dessous, mais comme le poëte déclare que la foule a raison de ne voir là que le laquais, et qu'en somme c'est juste, nous ferons comme elle.

Ruy-Blas est en livrée, l'opposition n'en sera que plus forte. Avant lui, Scapin, Crispin avaient un costume, Frontin porta aussi la livrée, il est vrai, mais Figaro n'en a pas une dans ses deux premières pièces et l'auteur n'indique pas qu'il doive en avoir davantage dans la *Mère coupable* ; les gravures au trait des premières éditions de Beaumarchais représentent Figaro en espagnol jusqu'à la fin de sa trilogie.

Dès les premiers vers de *Ruy-Blas* il est impossible de poser plus nettement la situation :

<center>D. SALLUSTE.</center>
Ruy-Blas, fermez la porte, — ouvrez cette fenêtre.

Instrument qui s'ignore d'abord et que son maître croit souple, Ruy-Blas constitue à lui seul tout un système ; Figaro monte en trente années, Ruy-Blas en quelques mois. Dès le début son abaissement est extrême ; quelles sont ses connaissances ? où a-t-il pris ses amis ? Nous retombons dans les Sbrigani. Il reconnaît D. César, un noble d'origine, bon cœur, mais gibier de potence, voleur de nuit quelques jours auparavant, batteur du guet au sortir des tripots, convaincu d'avoir en France

..... *Ouvert sans clef la caisse des gabelles;*

en Flandre, volé le clergé. Compagnon des spadassins, courtisant les Jeannetons, ami d'un bandit de grand'route (il est vrai qu'à certains moments les bandits de grand'route, chez quelques nations méridionales, peuvent devenir des personnages importants), ce gueux a cependant du cœur; c'est la seule nuance qui le distingue des amis de Sbrigani. Quant à Ruy-Blas, orphelin, élevé à demi dans la rue et dans un collége, il est de ceux qui passent leur temps :

Devant quelque palais regorgeant de richesses,
A regarder entrer et sortir des duchesses.

Bien que cette fainéantise soit plus ordinaire dans les pays du soleil que dans le Nord, le résultat de cette vie a fait de Ruy-Blas un laquais de bas étage. Malgré la chute, voici, d'après l'auteur, les facultés de son héros; à quel ancien valet pourrait-on appliquer les mêmes mots? il est « rêveur et profond, mélancolique, grand, passionné, sublime, rayonnant... » Ces mots se rapportent, il est vrai, à l'artiste qui a créé le rôle, mais ils s'appliquent aussi bien au rôle lui-même réalisé d'une manière supérieure; ces épithètes ne marquent-elles pas bien le fossé qui s'est creusé entre Ruy-Blas et les anciens valets ?

Si on le compare avec Figaro, le commencement est le même; seulement Ruy-Blas est un Figaro

sinistre; parti du même point, descendu plus bas, il montera plus vite et disparaîtra de même; c'est un éclair, et, au point de vue purement dramatique, c'est une sorte de coup de pistolet tiré dans la littérature, qui aura plus tard une grande influence sur le petit théâtre. — La situation de Ruy-Blas, terrible, est bien près du grotesque et c'est ce que l'esprit français moqueur et de bon sens, a rapidement saisi.

Que fait de lui D. Salluste? Un instrument. Les valets ne l'ont guère été jusqu'ici. Il l'engage par un billet, dans lequel R.-Blas avoue être son domestique, et nous voyons un caractère aventureux, ambitieux à l'excès, aux sentiments honnêtes, au cœur chevaleresque, lancé dans un vil imbroglio pour ne pas avoir la conscience nette, simple et droite de Figaro. Le poëte sent si bien que la position est inacceptable que forcément il donne à son valet un cœur de gentilhomme; mais il ne s'aperçoit pas des contradictions et il faut tout l'artifice du vers pour sauver les pas dangereux :

...... Sous vos pieds, dans l'ombre, un homme est là,
. .
Qui souffre, ver de terre amoureux d'une étoile.

Moins que ver de terre aux yeux d'une femme et aux yeux du public, car, préjugé ou raison, le public se refuse à admettre au même rang humain que tout autre, l'homme qui a porté un moment l'habit d'un laquais.

Ruy-Blas, amoureux de la reine, emploie un langage qui n'a jamais été celui de ses devanciers :

> *C'est la femme d'un autre ! ô jalousie affreuse !*
> *..... Dans mon cœur un abîme se creuse !*

L'émotion le fait évanouir. Voilà la première fois que la passion produit sur un valet un de ses effets exceptionnels ; c'est le premier exemple d'un valet en pleine et entière possession de l'amour.

Ce n'est plus Lisette et Crispin, ni même l'affection vraie de Suzanne et de Figaro : c'est la passion moderne sous l'habit du laquais comme sous celui d'un grand seigneur ; la personnalité disparaît, et le côté humain reste seul. C'est la grandeur du drame, mais c'est aussi la grande impossibilité de la situation. Tout système philosophique mis au théâtre et essayé dans ses développements, mène à une impossibilité scénique que le génie seul a pu faire supporter.

On pourrait reprocher à Ruy-Blas de se laisser bien aisément tromper ; car ses devanciers auraient dupé D. Salluste, malgré le portrait qu'en fait l'auteur : — « Poli, sérieux, contenu, lettré, homme du « monde, avec des éclairs infernaux... C'est Sa- « tan. » Scapin eût bâtonné Satan.

Au deuxième acte vient se placer une situation nouvelle. D. Guritan provoque Ruy-Blas ; mais il ne sait pas qu'il est valet. — Qu'importe ?... le public et le poëte le savent et voient encore monter le héros d'un degré. C'est froidement que Ruy-Blas

accepte la proposition, comme un homme habitué à cette vie de grand seigneur. Pourquoi ce duel? Parce que D. Guritan a remarqué l'amour de Ruy-Blas; il lui déplaît de voir devant la reine,

..... *Un jeune affamé s'asseoir avec des dents*
Effrayantes, un air vainqueur, des yeux ardents.

Quel laquais jusque-là a lorgné ouvertement sa maîtresse? et cette maîtresse, c'est la reine!...

Il faut que je vous tue.....

dit D. Guritan. — Eh bien! essayez, réplique Ruy-Blas.

D. GURITAN.
Être sûr de mourir et faire de la sorte,
C'est d'un brave jeune homme!...

évidemment plus brave que lui, qui se croit sûr de son coup. Mais Ruy-Blas est de ces êtres nés on ne sait où, on ne sait de qui, élevés on ne sait où, par je ne sais qui, de ces hommes dont a tant usé le roman moderne, et qui savent tout sans l'avoir appris, tout, exercices du corps comme ceux de l'esprit.

Qu'un valet aime sa maîtresse, passe; il peut ne pas le dire s'il ne peut s'empêcher de le laisser paraître; mais ici, cela ne suffirait pas. La reine fait voir que son cœur n'est pas insensible, elle aime et l'avouera plus tard; d'abord elle éloigne don Guritan pour sauver Ruy-Blas. Ce dernier gouverne

alors la reine, qui gouverne son mari, donc il gouverne l'Espagne, et le pays n'en va pas plus mal. Il donne des rebuffades aux ministres et profite de sa situation pour faire un cours de politique, un discours d'ouverture des chambres. Il résume toutes les questions, et, entre les mains du poëte, devient un bélier avec lequel il bat en brèche les hontes et les platitudes du pouvoir et de la cour. Que le moyen soit scabreux, soit, mais il est énergique, on ne peut le nier.

Seulement la grandeur devient telle qu'elle frise à chaque moment la plaisanterie ; le sérieux du poëte maintient seul l'équilibre. Là où Figaro riait en menant toutes ses ruses, Ruy-Blas rugit et démolit tout. Il chasse des ministres, refuse de recevoir le nonce et l'ambassadeur de France (chose qui a passé de la part d'un valet, devant un public français et irritable) ; enfin, il en fait tant que l'un des grands d'Espagne qui tient à sa place, s'écrie :

. *Nous avons un maître :*
Cet homme sera grand !.

Le chemin est parcouru, l'ancien mendiant qui passait les nuits à la belle étoile est accepté comme puissant ministre. La reine va le proclamer plus grand que Charles II, car il a agi quand lui ne disait rien. Elle s'étonne encore plus que le public ; où Ruy-Blas a-t-il appris tout ce qu'il dit, — pourquoi est-il si grand ?

. *Parce que je vous aime!*

répond Ruy-Blas; la raison est insuffisante, mais enfin, telle qu'elle est, la reine l'accepte; Ruy-Blas déclare son amour, et loin de le repousser, elle réplique :

> Oh! parle, ravis-moi!
> Jamais on ne m'a dit de ces choses-là. J'écoute.
> .
> Don César, je vous donne mon âme,
> Reine pour tous, pour vous je ne suis qu'une femme.

La scène est belle. Bien que l'amour soit platonique, au point de vue de l'emploi des valets, quelles réflexions suggère-t-elle?

Si l'on réfléchit aux tendances sociales affichées par le drame dans lequel Ruy-Blas représente le peuple « qui a l'avenir et qui n'a pas le présent... orphe- « lin, pauvre, intelligent et fort, placé très-bas, as- « pirant très-haut,... et amoureux, dans sa misère « et son abjection, de la seule figure, qui, au mi- « lieu de cette société écroulée, représente pour lui « dans un divin rayonnement, l'autorité, la charité « et la fécondité... une pure et lumineuse créature, « une femme, une reine... »

C'est bien. Ainsi compris ces deux rôles deviennent des symboles. Le peuple misérable regarde en haut, tandis que la royauté généreuse regarde en bas. Cette interprétation présentée par l'auteur est grande et élevée. — Mais le gros du public n'y a pas vu cela; la passion, le drame seul l'ont touché; quelques esprits (et c'est le plus grand nombre) n'ont vu que l'insolence d'un valet aimant une

reine. Elle ignore la vie de Ruy-Blas, c'est vrai, mais le public la connaît, et à ce public rechigné, l'auteur semble dire : « Voyez où je vous mène ;
« jusqu'à moi, le valet est resté en bas ; avec grand
« peine il a obtenu d'aimer comme les autres,
« d'être honorable ; vous lui avez toujours refusé
« d'être honoré, et n'avez jamais accordé à ses pa-
« reils une égalité parfaite avec les autres hommes ;
« vous consentez à tout, à la condition que le valet
« restera dans le milieu où le sort l'a placé ; il ne
« s'élèvera que par les services rendus et restera
« toujours valet ; vous répugnez absolument à autre
« chose, — moi, je vous imposerai mon autre vo-
« lonté : le valet sera l'autorité, le grand seigneur,
« l'amant de votre reine ; je le ferai rester dans une
« contemplation angélique,... tout comme vous,
« monsieur le marquis, quand vous aimez, et si
« l'amour vous fait encore contempler quelque
« chose ; je le montrerai plus grand politique que
« vos ministres, plus noble que vos amants, mes-
« dames ; je me servirai de sa voix pour battre en
« brèche vos préjugés sociaux, tous vos scrupules,
« et à la fin, pour ne pas vous laisser le recours de
« dire que la reine ne savait rien, que c'est à son
« insu qu'elle a été aimée d'un laquais, je lui ferai
« dire : je t'aime, à Ruy-Blas, dépouillé de sa gloire,
« revêtu de sa livrée ; — je le tue, c'est vrai, pour
« ne pas heurter les conventions théâtrales. J'ai bien
« au-dessus de tout cela un symbole plus haut, la
« personnification du peuple dans Ruy-Blas et son

« union avec la royauté agrandie. — Mais cela, c'est
« pour les penseurs; public, tiens-t'en à l'explica-
« tion que je te donne; sois choqué, soit! pour le
« moment reconnais au moins que je t'ai fait par-
« courir un beau chemin depuis Scapin et Figaro. »

Dans la scène où revient don Salluste, le poëte semble cependant avoir manqué son but. Ruy-Blas, costumé en grand seigneur, redevenant comme au premier acte le valet de don Salluste, costumé à son tour en laquais, redescend plutôt qu'il ne monte.

Dans le IV⁰ acte, Ruy-Blas reprend toute sa grandeur, non-seulement pour l'auteur, mais encore pour le public; il est résolu à se sacrifier pour sauver la reine et pousse l'abnégation jusqu'à charger don Guritan, son rival, de la défendre; l'avis ne parvient pas. Impuissant à sauver la reine, il se décide à se tuer, sans penser, ce qu'eût peut-être fait Figaro, à se servir du bourreau pour se débarrasser de don Salluste. Mais auparavant il ne veut pas laisser croire à celle qu'il aime qu'il ait pu mentir jusqu'au bout (scrupule qui semble bien tardif) et devant l'hésitation de la reine à signer son abdication pour fuir avec lui, il s'écrie :

Je m'appelle Ruy-Blas et je suis un laquais!

L'aveu ne l'empêche pas, après avoir tué don Salluste, de venir renouveler l'assurance de son amour à la reine. Et là se place la force de l'intention de l'auteur, il veut que Ruy-Blas soit quand même amnistié par la reine, dont pendant cinq actes

le public a embrassé l'humiliation secrète. La reine refuse d'abord son pardon ; mais devant la mort elle le lui accorde, même avant d'être bien certaine qu'il vient de s'empoisonner. Ruy-Blas, tenant alors sa souveraine embrassée, expire en la bénissant.

Les continuateurs de V. Hugo qui ont voulu relever le peuple, se sont bien gardés de mettre sur le corps du type choisi par eux la marque de la servitude; tous les maux que l'auteur indique dans sa préface comme patrimoine des classes inférieures peuvent être développés sans appeler pour les aggraver encore le signe de la servilité. L'auteur, en dépassant le but, a donné à Ruy-Blas un relief tout particulier. Le dernier coup d'une reine d'Espagne bénie par son amant qu'elle vient de reconnaître pour un laquais, est le dernier pas possible dans cette longue suite d'impossibilités imposées par le génie au public stupéfait, et qui se refuse à voir uniquement dans cette scène « la reine ange et « femme, s'attendrir sur le mourant tout en re- « poussant le valet, reine devant la faute et femme « devant l'expiation (1). »

Le type de Ruy-Blas a fait école, nous le verrons

(1) Lors des dernières reprises, à l'Odéon, du drame de *Ruy-Blas*, le public n'a pas paru choqué des situations que nous venons de signaler, — il est possible que longtemps après la première production d'une œuvre de valeur, les théories sociales disparaissent pour ne plus laisser surnager que le drame, — mais il est possible aussi que le public contemporain, peu amateur en somme des choses théâtrales, assiste à des représentations en se contentant simplement de ressentir l'émotion du moment sans chercher à faire aucune réflexion sur la valeur ou les tendances de ce qu'il a vu et entendu.

plus loin, et a laissé des traces dans le roman et le théâtre contemporain; ce dernier toutefois n'y a guère vu que l'impossibilité et en a tiré des éléments de burlesque.

Quels degrés gravis par Ruy-Blas, depuis la mendicité jusqu'à l'amour d'une reine! Il est bien entendu que l'auteur a laissé cette dernière dans une auréole de pureté angélique; c'est donc dans le sens d'amour platonique qu'on doit entendre ici le mot amour, — ce n'est pas la faute du poëte si la langue française n'a qu'une seule expression pour exprimer deux faits, — dont l'un, au reste, mène presque infailliblement à l'autre, l'homme étant à la fois de deux natures différentes.

Parfois le rôle de Ruy-Blas, à la lecture, nous poussait à sourire; trop jeune pour l'avoir vu à l'époque de ses premières représentations, dans la fièvre du mouvement romantique, il nous apparaît comme une impossibilité scénique et, de plus, au travers des scènes grotesques du répertoire contemporain secondaire inspirées par la situation de notre héros. Mais cette sensation ne nous empêche pas de rendre justice au rôle de Ruy-Blas, une des plus énergiques conceptions dramatiques qui soient au théâtre.

*

Quatre années après *Ruy-Blas*, Balzac faisait représenter à l'Odéon les *Ressources de Quinola*

(19 mars 1842). On se souvient encore du scandale et du bruit qui eurent lieu à propos de cette pièce pour laquelle l'auteur, obéissant à son ardente imagination, avait retenu la salle entière pendant les trois ou quatre premières représentations. Ce procédé de spéculation, en avance de quelques vingt ans sur les mœurs, n'empêcha pas la chute retentissante de l'œuvre qui reste cependant une amusante et vigoureuse comédie. L'auteur suppose que Fontanarès, jeune ingénieur du xvie siècle, avait découvert la vapeur et son application aux navires de guerre ; poursuivi, martyrisé par les puissants du jour, il détruit le vaisseau construit par ses soins plutôt que de laisser à un autre la gloire de sa découverte, et la vapeur va momentanément rejoindre dans l'oubli tant de secrets ignorés. Dans ses luttes, Fontanarès est loyalement aidé par son valet Quinola.

Quinola, ou mieux Lavradi, a été aux galères ; mais au xvie siècle on donnait un peu à tort et à travers des galères aux pauvres gens ; cet usage se perpétua jusqu'à la fin du xviie siècle, et les protestants en surent quelque chose sous Louis XIV. Mais l'auteur a voulu donner dans Quinola un type à la fois de rouerie et de dévouement ; il a subi l'influence de Scapin et de Figaro, les deux extrêmes, mais il a su rester original et créer un type honnête, rusé et désintéressé. Quinola a la gaieté de Figaro, la rouerie de Scapin, la pauvreté de Job.

« Ki ê dû ? — lui demande un hallebardier alle-

mand quand il se présente à la cour. (Balzac a poussé au plus haut point le goût de l'accent germanique dans ses œuvres). Ki ê dû ? — Ambassadeur. — T'où ? — Du pays de misère. » Malgré cela, l'or ne lui tient pas aux doigts; le peu qui lui restait il l'a dépensé pour acheter un costume neuf. Il est subtil, philosophe, discuteur :

« Mon vrai nom, dit-il, est Lavradi. En ce moment La-
« vradi devrait être en Afrique pour dix ans, aux présides...
« une erreur des Alcades de Barcelone... Quinola est la cons-
« cience, blanche comme vos belles mains, de Lavradi.
« Quinola ne connaît pas Lavradi; l'âme connaît-elle le
« corps ? »

Cette distinction, subtile chez un valet, caractérise bien la tendance de Balzac, la discussion poussée à fond, le détail partout. Lavradi, à la cour, profiterait de l'occasion pour demander sa grâce, mais Quinola est gentilhomme. Mettant en scène la vierge del Pilar, dialoguant avec le grand inquisiteur, Quinola tient tête à tous, et obtient que le roi Philippe II verra son maître prisonnier; le tout sans oublier le cabaret où il désire faire une visite, comme son ancêtre Pasquin qui en parlait aussi, mais dans des circonstances beaucoup moins graves que celles où se trouve notre héros.

Il connaît l'amour, qu'il appelle « strangulatoire
« chez les vieillards, » il fait de l'intrigue, de la politique; à la fois à la cour et dans la rue, il retrouve ses amis du bagne; il parle la langue pratique du monde et des affaires :

« Nous arrivons ici, dit-il, avec les deux fidèles com-
« pagnons du talent, la faim et la soif. Un homme pauvre,
« qui trouve une bonne idée, m'a toujours fait l'effet d'un
« morceau de pain dans un vivier ; chaque poisson vient lui
« donner un coup de dent. »

Il a du dévouement pour son maître, au point de passer aux yeux de Manipodio, son ancien compagnon de galères, pour un voleur ; il convient avec lui de copier chacune des pièces de la machine de son maître afin d'avoir garde à carreau contre le vieux D. Ramon, âne patenté, ennemi de Fontanarès ; la joie de berner ce méchant vieillard se joint au plaisir de protéger Fontanarès. Balzac oppose, tout le temps de la pièce, Quinola aux grands personnages qui l'entourent ; il en fait l'honnête homme du drame, chose étrange au reste chez Balzac, romancier catholique et autoritaire.

Quinola est ici une sorte de Scapin qui penserait à sa famille ou regarderait celui qu'il sert comme son enfant ; sa moralité n'est pas fort élevée. Il gourmande son maître et blâme ses amours, en lui conseillant de prendre pour maîtresse une femme influente. Quinola est pour le solide, et tous les moyens lui sont à peu près bons ; il propose même de fonder une maison de commerce Quinola et Cⁱᵉ, pour fournir à Fontanarès fer, cuivre, bois et acier :
« Si elle ne fait pas de bonnes affaires, vous ferez
« toujours la vôtre. » C'était une allusion aux commandites par action qui commençaient à se développer, il y a environ trente ou trente-cinq ans ;

on sent le trait lancé contre elles dans la gredinerie proposée par le valet, avec cette différence pourtant que ce dernier donnait tout à son maître, en dépouillant l'actionnaire, tandis que parfois le directeur d'une société en commandite a gardé tout pour lui.

Quinola est irréligieux; il appelle l'Espérance : « la verte Espérance, cette céleste coquine, » et se compare à Jésus-Christ entre deux larrons, quand Avaloros, avec D. Ramon, lui propose 2,000 écus d'or pour trahir son maître.

« Quoi! plaît-il!... cela existe donc, 2,000 écus d'or? Être
« propriétaire, avoir sa maison, sa servante, son cheval, sa
« femme, ses revenus, être protégé par la sainte Hermandad,
« au lieu de l'avoir à ses trousses! »

Et cependant, malgré la tentation, il résiste, et se moque des deux coquins qui le tentent; il continue à frotter son pain d'un oignon cru, en disant d'ailleurs que c'était avec ça que se nourrissaient les ouvriers des pyramides d'Égypte, mais ils devaient avoir l'assaisonnement qui le soutient lui-même, « la foi. » Sa misère laisse vivace sa gaieté. Il s'écrie, comme Arlequin : « Sangodémi! » car Quinola a aussi d'Arlequin et de son caractère doucement insouciant. Ainsi Scapin, Crispin, Pasquin, Figaro, Arlequin! — c'est un type, construit de pièces diverses, fusionnées habilement par la main du grand romancier.

On sent encore au fond de Quinola le puffiste

moderne, et comme un parfum de Robert Macaire. Déguisé en vieil hidalgo, il jette aux ouvriers sa dernière pièce de monnaie, discute science avec un âne officiel, et protége, en acceptant de l'argent de toutes mains, son maître qui se débat entre ses inventions et deux maîtresses, l'une qu'il aime, et l'autre qui l'aime trop. Fontanarès, qui est « inventeur, » tandis que son valet est « inventif, » ne peut empêcher la vente de sa machine; Quinola, avec ses trois aides « silence, patience, constance, » en a fabriqué une autre. Effort inutile; l'ignorance triomphe, et Fontanarès aime mieux faire sauter son œuvre que d'en laisser la gloire à Don Ramon.

Quinola échoue donc, mais c'est par une forte logique des faits; il ne trouve autour de lui aucun protecteur; admettons Figaro au service d'un malheureux, au lieu du comte Almaviva... Où serait-il arrivé, malgré ses talents et son honnêteté? A rien qui vaille!

On trouverait encore dans Quinola une large imitation de la vieille comédie italienne et espagnole, que l'auteur a cherché à modifier d'après les idées de son temps, mais le rôle de Quinola a surtout cette tendance toute moderne qu'il est opposé à celui du Grand Inquisiteur; ce dernier a tout fait pour emprisonner Fontanarès et détruire son œuvre. Quinola délivre Fontanarès, et crée la machine de toutes pièces; elle est debout comme un défi à l'Inquisition, et Quinola ne la détruit que sur l'ordre

absolu de son maître; l'avenir est à la science malgré les derniers mots du Grand Inquisiteur :

« La France est en feu, les Pays-Bas sont en pleine ré-
« volte, Calvin a remué l'Europe, le roi a trop d'affaires pour
« s'occuper d'un vaisseau. Cette invention et la Réforme,
« c'est trop à la fois. Nous échappons encore pour quelque
« temps à la voracité des peuples. »

Dans les *Ressources de Quinola*, sous une forme moins sérieuse, la satire est aussi puissante que dans *Ruy-Blas*, et elle est plus générale; Balzac a obéi, comme tant d'autres poëtes, à cette tendance innée des philosophes moqueurs qui les excite à donner aux grands du monde, avec des types choisis dans les rangs du peuple, des leçons qui ne peuvent porter. A la cour de Philippe II, Quinola attaque la science officielle dans D. Ramon, — le pouvoir, dans D. Frégose, — les favorites, dans la Marquise de Montdejar, — la religion, dans le Grand Inquisiteur, — la bourgeoisie, dans Lothundiaz, — la Finance, dans Avaloros, — le peuple lui-même, quand les ouvriers de Fontanarès veulent briser ses machines.

Quinola peut être considéré comme l'esprit d'intrigue, mettant ses ressources au service du génie innocent et méconnu, luttant envers et contre tous, employant la rouerie pour protéger la probité, et s'oubliant lui-même.

✶

Après Ruy Blas et Quinola, il est, nous l'avons indiqué plus haut, dans notre théâtre contemporain, une pièce qui a fait parcourir au valet un chemin peut-être encore plus grand. C'est le *Marquis de Villemer*, joué à l'Odéon le 29 février 1864.

Quinola est un rôle de fantaisie que l'on n'est pas tenté de détacher de son cadre pour le faire mouvoir dans la vie réelle. Quant à Ruy-Blas, il est impossible et se meut dans un monde tout à fait imaginaire, entouré de tous les phénomènes de la passion décuplés par l'action dramatique. Le *Marquis de Villemer* est tout autre chose.

L'action se passe dans une famille calme et paisible ; là, point de grands mots, point de grandes phrases ; il n'y a que de grandes passions, mais exprimées avec calme et simplicité ; c'est un spectacle qui charme et une lecture qui repose. La famille de Villemer est uniquement composée d'honnêtes gens ; le rôle le plus coupable est celui d'une jeune veuve, légère, étourdie, dont le défaut, la mauvaise langue, paraît monstrueux au milieu de ces êtres paisibles et vertueux ; la pièce fait parfois l'effet d'un de ces beaux lacs à surface à peine ridée par le vent et dont on connaît assez le fond pour ne pas craindre d'y rencontrer des gouffres. C'est dans ce milieu, honnête par excellence, depuis les maîtres jusqu'aux domestiques, que G. Sand a cherché à faire dominer le caractère d'un valet par-dessus tous les autres ; l'idée de la réhabilitation des classes déshéritées s'est jointe dans ce cas à la nécessité de rompre et

de réduire pour la scène un des beaux caractères du roman.

Pour bien comprendre la métamorphose qu'a subie le personnage de Peyraque, il faut voir ce qu'il était primitivement dans les montagnes d'Auvergne où l'auteur le fait vivre; le drame n'a pas permis le développement de ce caractère; il a fallu le modifier, le faire entrer dans le milieu mouvant et plus rapide où s'agitaient les acteurs. Le travail de transporter un caractère du roman au théâtre « est inté-
« ressant, parce qu'il est difficile, et cette seconde
« création est beaucoup plus délicate et plus raison-
« née que la première. » On permet dans le roman tout le développement de la pensée; le lecteur est patient; le spectateur ne l'est pas; il faut au dernier des caractères présentés en termes concis, qui mettent bien en relief les points principaux sur lesquels l'auteur veut insister, et ces points doivent être ceux auxquels l'auteur attache le plus d'importance. Or, du relief donné par G. Sand à certaines parties du rôle de Peyraque, nous croyons pouvoir conclure que son intention a été d'élever le personnage, non-seulement malgré la livrée qu'il porte, mais précisément parce qu'il porte une livrée; bien des mots d'ailleurs, prononcés par d'autres que par ce valet extraordinaire, viennent appuyer les idées que nous supposons à l'auteur et donner à Peyraque sa véritable signification dramatique.

Dans le roman, il était maréchal ferrant au fond des montagnes de l'Auvergne; son logis était d'une

propreté rigide; « c'était un homme d'une soixan-
« taine d'années, encore des plus robustes...; sa
« figure austère et même dure avait un cachet de
« probité qui se révélait à première vue..., on y
« sentait un fond d'affection et de sincérité qui,
« pour ne pas se prodiguer en démonstrations, n'en
« offrait que plus de garanties... Protestant de race,
« converti en apparence, libre penseur s'il en fut. »
C'est ce caractère élevé, digne, que G. Sand a
voulu transporter au théâtre en lui faisant un peu
par système, et beaucoup par nécessité dramatique,
endosser une livrée de valet.

Voici ce que dit à la scène M^{lle} de Saint-Geneix
en parlant de Peyraque et de sa famille : « J'ai été
nourrie et élevée par une excellente femme dont le
mari était l'homme de confiance de mon père. Ces
braves gens étaient comme de la famille. » Ils sont
ainsi désignés tout d'abord, les services rendus sont
sous-entendus; c'est Figaro de la *Mère coupable*,
Figaro rangé; sorti de la famille de Saint-Geneix,
Peyraque n'a pas revu M^{lle} de Saint-Geneix depuis
quelques années; il s'était retiré en Auvergne,
mais la nécessité le force à reprendre du service.
Cette situation, selon nous, diminue beaucoup la
grandeur du Peyraque du roman, mais elle était
nécessaire à la scène.

Un vieux domestique de la famille de Villemer,
probe comme tous les gens de la pièce, cherche,
sans quitter la maison où il a ses invalides, quel-
qu'un de sûr qui puisse le remplacer. « Il a en vue,

dit-il, un bien bon sujet, et attend qu'il se décide. »
Ce bon sujet est Peyraque qu'on n'a pas encore
vu. C'est le domestique, ici, qui va se choisir des
maîtres; mais en attendant la maison respectable
dans laquelle il se décidera à servir, Pierre (c'est le
nom de Peyraque) est valet de chambre du duc
d'Aléria, et ne nous paraît pas avoir bien vu où il
entrait en acceptant cette place. Coucher avec son
maître poursuivi par ses créanciers sous un arbre
de la forêt de Fontainebleau; faire son chocolat sur
les grandes routes; veiller aux recors, tout cela est
peu digne de Pierre qui semble un véritable pasteur
protestant doué du calme le plus méthodique. En
somme, Pierre est un « merveilleux valet de chambre »; il veut quitter le duc d'Aléria aux allures
trop hasardeuses et en reconnaissant Mlle de Saint-Geneix il entre chez la marquise. Dès ce moment,
pour le spectateur, le valet disparaît; il devient
presque le père de Mlle de Saint-Geneix. Elle le
croyait au pays, pourquoi est-il encore en service.

« PIERRE. — M. de Saint-Geneix m'avait fait du bien. Il
« m'a conseillé ensuite des affaires qu'il croyait bonnes... le
« sien, le mien, sont partis ensemble ! »

Il a caché ce triste résultat aux enfants de celui
qui l'avait ruiné; il ne prononce pas un mot d'amertume contre le sort ou contre son ancien maître;
il a le calme et la résignation la plus élevée; il a
dit à sa femme qu'il servirait dix ans encore, puis
il retournera au pays.

Mlle de Saint-Geneix lui assure qu'il sera heureux dans la maison où il entre pour elle : « Merci, Mademoiselle, » répond simplement Peyraque. Il trouve cela tout naturel. C'est le grand signe du caractère de Pierre ; il fait le bien sans emphase et trouve tout logique qu'on agisse de même à son égard ; pas de surprise, pas d'étonnement ; un grand esprit de conduite le mettra de plain pied plus tard avec n'importe quel personnage du drame. Au reste il ne rencontrera guère d'obstacle à son élévation morale, car voici comment s'exprime le duc Urbain de Villemer :

« Ma mère a les ambitions de son milieu... je ne veux pas
« dire ses préjugés... je veux que mon fils soit affranchi de
« ces liens irritants, puérils !... je veux qu'il se sente le
« maître de sa vie, et, le jour où son cœur parlera sérieuse-
« ment, je veux qu'il puisse épouser... une *servante* si bon
« lui semble, sans que personne vienne lui dire : Halte-là,
« le sang des Villemer coule dans tes veines. »

Le rôle de Pierre sera donc plus facile dans une famille où percent pour l'avenir de la seconde génération des systèmes comme celui d'Urbain. Au reste ce n'est que dans les grandes circonstances que paraît Pierre ; il ne reste pourtant pas inactif ; il surveille comme un père, avec une clairvoyance que n'ont ni le Duc ni Caroline, la situation qu'il voit se tendre et qui va nécessiter son intervention :

« Si cela allait trop loin, dit-il, je vous emmènerais. »
« CAROLINE. — Nous sommes ici pour supporter les con-
« trariétés. »

Nous sommes ! — Voilà nettement le valet de chambre placé au même rang que l'institutrice, et cela est peu adroit pour la dignité de celle-ci. Peyraque lui propose de la conduire chez lui, en Auvergne, où elle sera chez elle : « Ah ! ajoute-t-il, je ne suis qu'un domestique. » Ce mot prêterait à rire, car il agit tout autrement qu'un domestique, mais le personnage est trop grave et trop digne pour qu'on en plaisante, et il forcera Caroline à partir, malgré son cœur, s'il pense que sa dignité y soit intéressée.

Jusqu'à Peyraque jamais on n'avait vu, nous le croyons, un valet prendre, près d'une jeune fille, le rôle d'une mère ou d'un vieil ami, et se faire, à sa place, juge des convenances dans une question délicate de sentiments. C'est le pas le plus significatif que les valets aient fait au théâtre (1).

La famille de Villemer a heureusement compris le rôle de Pierre et c'est lui qui est chargé de faire revenir M^{lle} de Saint-Geneix, qui avait cru devoir

(1) Ce n'est pas seulement dans cette pièce que l'auteur a donné beaucoup d'importance au rôle de valet. Ses romans renferment d'assez nombreux exemples de partialité pour les personnages occupant des situations non-seulement inférieures mais serviles. Dans son dernier roman de *Flamarande* il y a un valet, domestique, intendant, amoureux au fond de sa maîtresse, et qui occupe la place la plus importante dans l'intrigue ; il tient en ses mains, pendant plus de vingt ans, les destinées des principaux personnages, leur fortune parfois, leur état-civil, leur réputation, — son seul jugement, parfaitement fourvoyé, lui sert de guide. — Si tout finit assez bien ce n'est pas sa faute ; son rôle a été le plus souvent odieux, et cependant, au dénouement, le personnage ne paraît pas condamné ; il semble plutôt amnistié en faveur d'une bonne intention assez discutable.

quitter la maison. Le duc d'Aléria a un ordre à lui donner : « M. le Duc m'excusera ; je quitte le service de M^me la Marquise, et dès lors... » Dès lors le Duc le relève aussi de sa domesticité et l'accepte pour son égal : « Eh! bien, lui dit-il, M. Pierre, nous avons un service à vous demander. »

Il faut faire parvenir une lettre à M^lle de Saint-Geneix et pour la lui remettre, Pierre demande qu'on s'engage sur l'honneur à ne pas le suivre ; il ramène au marquis Urbain M^lle de Saint-Geneix comme s'il était son père et qu'il eût à répondre de sa considération.

La grande différence qui distingue Peyraque de tous ses devanciers, c'est qu'il n'est aucunement question de lui, de son intérêt même honorable; pas de bourses, pas de récompense; tout au-plus entrevoit-on dans le lointain sa famille qui le reverra plus tôt qu'elle ne le croyait. Tout est chez lui dévouement et dignité ; il agit dans le domaine des sentiments purs et ne sort pas de la haute sphère où il s'est placé au commencement et cela sous une livrée, simple et toute noire, il est vrai, mais enfin une livrée.

Dans le roman, les Peyraque sont comblés et acceptent avec complaisance les biens qui leur arrivent; on ne parle même pas d'eux dans la pièce ; Peyraque disparaît dans le dénouement et garde complétement l'auréole de son désintéressement.

★

Après ce rôle de Pierre dans le *Marquis de Villemer,* quel progrès pourrait accomplir l'emploi des valets ; nous ne voyons guère que deux pas à leur faire gravir encore : ou bien un valet pourrait épouser sa maîtresse, ou bien encore, après une lutte d'abnégation entre maître et valet pour l'amour d'une femme, le maître se retirerait, faisant ce sacrifice à son domestique comme au plus digne. Mais nous doutons fort que, malgré les tendances démocratiques de notre société moderne, ces deux dénoûments fussent les bienvenus auprès du public.

IX.

RÉPERTOIRE CONTEMPORAIN.

A côté du petit nombre de types que nous venons d'indiquer dans le théâtre moderne, il nous reste à examiner ce que les valets sont devenus dans quelques autres pièces du répertoire contemporain, et surtout du répertoire des théâtres secondaires, où, par suite du mélange des genres et des tentatives comiques portées ailleurs que sur les grandes scènes, on rencontre parfois des pièces dont la donnée et l'esprit n'eussent pas été déplacés dans un plus vaste milieu.

Cependant il y a rarement des types réels; ce sont plutôt des fantaisies spirituelles, des esquisses, que des caractères. Les valets mis à la scène dans les œuvres qui nous occupent peuvent se réduire à quelques catégories peu nombreuses :

1° Des sots, des demi-coquins, affectant tantôt les allures des Labranche, Pasquin et Crispin du xviiie siècle, tantôt se bornant à représenter des

physionomies qui flottent indécises entre la bêtise, la vanité et la rouerie.

2º Des imbéciles dont la naïveté descend des Allain, des niais de mélodrame, des Jocrisses; presque toujours inoffensifs, dévoués à leurs maîtres, ils oscillent entre la stupidité pure et la passion burlesque.

3º Les dévoués, en très petit nombre dans notre comédie moderne, qu'elle ait ou non la prétention de représenter la réalité.

4º On compte aussi, comme nous l'indiquerons, quelques types nouveaux, soit par le caractère lui-même, soit par la métamorphose d'un type déjà connu, employé différemment.

Dans tous ces caractères, des influences multiples se font sentir; il y a des réminiscences, et l'originalité ne s'y détache pas toujours vigoureusement. L'imitation des vieux types est surtout pratiquée; parfois il y a comme un écho de certaines tendances sociales, un croisement de la comédie avec le roman moderne, un mélange de *Ruy-Blas*, par exemple, et des *Mémoires d'un valet de chambre*; mais lorsque ce fait se produit, l'esprit français n'y cherche qu'un ridicule de plus dont il affuble le héros de l'antichambre.

*

En tête des pièces contenant des valets, il semblerait logique de citer celles qui en rassemblent

intentionnellement les diverses variétés : par exemple, les *Domestiques* et les *Portiers*; mais ces pièces, qui n'étaient que des actualités, ne présentaient aucun type saillant.

Les *Portiers* (mars 1860, théâtre des Variétés), selon nous la meilleure des deux pièces, présentent une série d'esquisses assez comiques sur les rapports des concierges avec les locataires.

Les *Domestiques* (juin 1861, théâtre des Variétés), mettent aux prises, dans une suite de bouffonneries et dans un monde parfois impossible, les maîtres et les serviteurs.

Ces deux pièces n'avaient au reste d'autres prétentions que de répondre à une préoccupation passagère du public, d'en saisir quelques traits, et de tirer de ce public même les scènes toutes faites de l'œuvre sans avoir à les inventer, ni même sans chercher à les rendre probables comme milieu et comme enchaînement; ce sont des caricatures en action, où les maîtres luttent d'excentricité avec les domestiques.

Bien que nous désirions ne pas nous occuper de ces deux pièces, voici, tirée des *Portiers*, une scène excellente où les auteurs résument gaiement les obligations des maîtres vis-à-vis des valets et l'entente de ces derniers avec les concierges. La scène se passe sous une porte cochère, entre Chignon, concierge de la maison ; Crussol, concierge voisin; Célina et Pélagie, bonnes.

« PÉLAGIE. — C'est-il ici chez M^{me} Chaudron ?
« CHIGNON. — Non, c'est M. Chaudron... quant à la fem-
« me elle s'appelle bien aussi M^{me} Chaudron.... mais...
« enfin ça ne fait rien... je vois ce que vous demandez...
« vous venez pour vous placer chez eux ?
« PÉLAGIE. — Comme vous dites.
« CÉLINA. — Et ils ont joliment de la peine à en trouver !
« CHIGNON. — Et vous voulez gagner ?
« PÉLAGIE. — Dame, 25 francs.
« CHIGNON. — Ils donnaient 30 à l'autre.
« PÉLAGIE. — C'est bon à savoir.
« CHIGNON. — Ne dites pas que ça vient de moi.
« PÉLAGIE. — Et c'est-il des bonnes gens ?
« CHIGNON. — L'homme surtout. Seulement, ils ne sont
« pas mariés...
« CÉLINA. — Comme les miens...
« PÉLAGIE. — Oh ! alors, je n'y entre pas, je suis une hon-
« nête fille... je ne veux pas servir plus bas que moi.
« CÉLINA. — Entrez donc toujours !
« CRUSSOL. — Mais ça vaut cent sous de plus.
« PÉLAGIE. — Et a-t-on sa chambre ? Peut-on recevoir... un
« petit pays !
« CHIGNON. — Eh ! oui, on entre... on sort... même la nuit.
« Voyons, ça vous va-t-il c'te place-là ?
« PÉLAGIE. — Ma foi oui... je vas donner leur compte à
« mes maîtres...
« CRUSSOL. — Les maîtres ont besoin d'être tenus !
« CHIGNON. — Et il ne faut rien leur passer. »

A propos de ces deux pièces on peut faire une remarque, c'est que lorsqu'un auteur a voulu peindre un valet dévoué, ayant de bons sentiments, il est rare qu'il ne l'ait pas isolé de ses semblables. Toutes les fois au contraire que plusieurs domestiques ont été réunis sur la scène, toujours ils ont étalé de mauvais sentiments, soit sous une forme sérieuse, soit sous une forme bouffonne : du temps

de nos pères les *Cuisinières* en furent la preuve; les *Portiers* et les *Domestiques* le prouvent encore; et la 1ʳᵉ scène de *Malheur aux vaincus*, dans un ordre d'idées beaucoup plus élevées, semble avoir été dictée par le même parti pris.

✶

Un examen rapide de quelques pièces, prises à divers théâtres, montrera l'usage qu'on a fait des différents types de valets que nous avons indiqués plus haut.

Le *Gendre de Monsieur Poirier* (Th. du Gymnase 1854), contient un excellent rôle de cuisinier, successeur de Vatel, dont il prétend descendre, et qui met si haut son emploi que son assimilation à la classe domestique le met hors de lui.

Ce personnage de Vatel, qui ne paraît que dans deux scènes, est original quoiqu'il fasse souvenir de Maître Jacques. Vanité dans les petites choses, dignité bouffonne, tout y est; de plus il regarde la cuisine comme un art égal aux plus grands arts et rédige les menus comme s'il s'agissait d'un discours académique.

Son menu n'eût pas « été désavoué par son illustre aïeul. »

Il ne l'a pas sur lui, car « il est à la copie, » mais il le sait par cœur, et alors il débite à M. Poirier les nomenclatures les plus recherchées des Carêmes; des noms de peuples, de hauts personnages, vien-

nent se réunir pour donner un nom aux plats les plus compliqués, et lorsque M. Poirier lui ordonne de remplacer toute cette belle ordonnance par le dîner le plus bourgeois, par le vulgaire pot au feu, il recule et s'écrie :

« VATEL. — Mon aïeul s'est passé son épée au travers du
« corps pour un moindre affront ; je vous donne ma démis-
« sion... Je me brûlerai la cervelle plutôt que de manquer à
« mon nom. »

M. Poirier lui fait la fort juste observation qu'il tâche, au moins, en se brûlant la cervelle, de ne pas brûler ses sauces. Mais Vatel revient en habit noir, et il faut bien accepter sa démission comme s'il s'agissait d'un ministre déposant son portefeuille.

Les *Parisiens de la Décadence* (Th. du Vaudeville 1854), présentent deux valets, photographies des maîtres qu'ils servent ; ils jouent à la Bourse, sont aux affûts des nouvelles en écoutant aux portes, et affectent vis-à-vis de leurs maîtres des allures familières et prétentieuses ; insolents avec les visiteurs, ils traitent de haut ceux qui ne leur parlent pas le chapeau sur la tête et respectent ceux qui les malmènent : « Un homme si malhonnête,
« disent-ils, ce doit être un ami à monsieur. »

Dans leurs conversations, ils jugent leurs maîtres et leur temps ; ils ont des idées philosophiques et se préoccupent du mouvement social ; Joseph prête de l'argent au fils de son maître, M. de Préval.

Comme prétentions de langage, il n'y a rien de

bien nouveau; mais un fait était inconnu des anciens valets; ils ne prêtaient pas d'argent à leurs maîtres; ils en volaient pour eux. C'était plus coupable, mais peut-être moins honteux pour l'emprunteur.

Dans un ordre de comédie plus infime, la *Mariée du Mardi gras* (Th. du Palais-Royal 1861) montre un domestique d'hôtel garni causant familièrement avec un jeune homme, hôte de l'établissement, et lui expliquant ses idées sur le mariage moderne. Clodomir, c'est son nom, ne comprend le mariage qu'avec le divorce, pour avoir le droit de « balancer » sa femme si elle l'ennuie, et en tout cas il ne pourrait penser à une union sérieuse que si la demoiselle avait le « sac »; il ajoute :

« Moi je ne suis pas pour les mariages d'amour. Quand un « beau-père voudra de moi, je lui dirai : c'est pas tout ça, « y a-t-il un sac ?... oui ?... alors, c'est bon, passez-moi votre « demoiselle. »

Clodomir ne fait que dire là, en langage grotesque, ce que pensent et exécutent avec beaucoup d'aplomb les jeunes gens du meilleur monde.

La *Vertu de Célimène* (Théâtre du Gymnase, 1861), renferme un rôle original de valet, celui de Jean. L'intrigue à laquelle il est mêlé a besoin d'être expliquée brièvement.

Jean est connu depuis longtemps du Marquis de Mercey; celui-ci, amoureux de Mme de Larnage, femme de son voisin de campagne, a eu l'idée de

faire construire une maison exactement semblable à celle de M. Larnage, si parfaitement semblable qu'un soir, Jean, alors cocher de M. de Larnage se trompe en ramenant sa maîtresse du bal et la jette ainsi dans la gueule du loup sans qu'elle se doute où elle se trouve; le loup avait de grandes dents; puis d'ailleurs M^me de Larnage ne demandait pas mieux que d'être croquée. M. de Mercey prit à son service Jean, dont il avait largement récompensé l'erreur volontaire. Tout ceci précède la pièce.

Mais à son tour, M. de Mercey voit sa femme attaquée par un autre, et si Jean n'avait pas de l'honneur et de la conscience à sa façon, les deux maisons jumelles serviraient encore une fois, mais à la confusion de son maître. Jean, pour se faire pardonner quelques peccadilles, confesse les offres qui lui sont faites, et lorsque M^me de Mercey, effrayée, se trouve entre les mains de son amant, qui lui apprend qu'elle est chez lui et non chez elle, il se trouve, au contraire, qu'elle est bien chez elle et non chez lui, car Jean, cette fois encore, s'est trompé aussi volontairement que d'abord et n'a pas conduit sa maîtresse là où il avait été payé pour la conduire. Tout finit, si ce n'est par des chansons, du moins par des mariages.

Le caractère de Jean est assez curieux.

Son erreur de la maison de campagne, qui passe au théâtre, constitue une bonne et colossale gredinerie pour laquelle, malgré la circonstance atténuante de la faiblesse de M^me de Larnage, il pourrait

passer en cour d'assises. — Mais la comédie n'y regarde pas de si près. Jean réalise bien le type du valet moderne, résumé des vices de ses prédécesseurs avec une pointe de nouveauté. Il a un singulier système; chaque fois qu'il a commis quelque faute, il guette un moment où son maître est fort troublé ou atteint par un grave événement; c'est alors qu'il lâche l'aveu de sa fredaine qui, d'ordinaire, passe à peu près inaperçue. Cependant il a à avouer une lourde chose. Chargé par M. de Mercey d'aller porter à une petite actrice des boulevards un bracelet splendide, Jean, habillé en bourgeois, style anglais, se rend chez la belle. Là, quiproquo; il profite de l'erreur; on le croit le généreux Mécène; et il use et abuse de la position. C'est ce fait qu'il faut avouer, et il faut pour cet aveu, trouver un moment exceptionnellement favorable. Jean n'en trouve pas de plus propice que celui où l'on veut enlever au marquis sa femme par le moyen qui lui a servi jadis à enlever celle de M. de Larnage.

Jean est amoureux, ivrogne, avide, et s'il escroque sans le dire les faveurs des maîtresses de son maître, il courtise les femmes de chambre et rêve établissement avec M^{lle} Francine, après qu'il aura reçu une dot suffisante. C'est un Scapin ingénieux, mais profondément immoral; la dot lui tombe des mains du marquis, mais toute grosse qu'elle est, Jean regrette de ne pas avoir demandé plus le jour où l'on enlevait « madame. » Une seconde fois il exigera le double.

Jean est un caractère gai et amusant ; il a le trait, l'esprit d'intrigue des coquins, ses devanciers du siècle dernier ; c'est dans ce genre de valets, Scapins émoussés, le type peut-être le mieux fait qu'il nous souvienne avoir vu depuis longtemps dans le théâtre contemporain ; la façon dont pendant les quatre premiers actes il guette le moment où son maître aura une forte émotion qu'il ne voit jamais venir, était une idée heureuse.

✶

Passons à présent aux demi-idiots, descendants d'Alain et de Jocrisse.

Un des premiers vaudevilles contemporains qui contenait un de ces types fut : *Un Garçon de chez Véry* (1850, Th. Palais Royal). Antony est sorti de chez Véry, où il cassait trop ; il y était chargé du service des cabinets, notamment des n⁰ˢ 5, 6 et 7. Les époux Galimard demandent un domestique et Antony se rend chez eux. Mais il y a un double mystère dans ce ménage. Un jour, M^me Galimard s'est laissée entraîner à dîner en tête-à-tête chez Véry, avec un certain cousin Alexandre, sous-officier aux chasseurs d'Afrique ; ils étaient dans le cabinet n⁰ 7. M^me Galimard s'est arrêtée à temps sur le mauvais chemin, un peu malgré elle peut-être, mais une voix qu'elle avait cru reconnaître pour celle de son mari s'était fait entendre à côté et l'avait mise en fuite. Galimard était bien dans le cabinet

n° 5, mais occupé de tout autre chose que de la surveillance de sa femme. Monté chez un bonnetier, pour acheter de la flanelle, étourdi par un déjeuner un peu fort, Galimard avait été complétement grisé par les yeux noirs d'une petite giletière; il lui avait pris un baiser et offert un dîner fin, accueilli avec reconnaissance; l'addition seule avait rappelé, mais trop tard, Galimard au sentiment de ses devoirs conjugaux. Depuis il a des remords.

Antony ne cache pas qu'il sort de chez Véry.

Chaque époux le croit au courant de ses fredaines, surtout le mari qui a oublié dans le 5 une tabatière en corne, dont Antony se sert à chaque moment. Mais Antony, bête comme Jocrisse, n'a jamais rien vu que les plats qu'il servait. Cependant des coïncidences fortuites arrangent tout en sa faveur, et M. et M^{me} Galimard le choient, le comblent de gages et le servent à table.

Antony se figure être aimé de sa « bourgeoise, » et se compare à Ruy-Blas. — Un moment plus tard, il se croit chez son père, — car il est enfant trouvé, et sait seulement qu'il y a vingt-six ans son père s'appelait Anatole et avait 1^m,66; dès qu'il entend nommer quelqu'un Anatole, crac! il tire un mètre et mesure le patient. — Or M. Galimard répond au signalement.

Alors, à son tour, il comble discrètement Galimard de prévenances, il le dorlote, l'ensevelit sous des cache-nez pour le garantir du froid. — Ce n'est plus un domestique, c'est un fils d'une sensibilité

romantique et exagérée, qui baise les mains « du bon vieillard » et se met résolûment en travers des projets galants d'Alexandre.

Le chasseur d'Afrique quittera Paris; le ménage Galimard retrouvera le calme, mais Galimard ne comprend rien aux larmes affectueuses de l'imbécile qui le sert et qui veut absolument lui faire accepter une mèche de ses cheveux.

Amédée, du *Chapeau d'un horloger* (Th. du Gymnase, 1854), n'est aussi en réalité qu'un Jocrisse rajeuni par un esprit vif et fin. Il est maladroit à l'excès; il a brisé une pendule curieuse, appartenant à son maître, et, accablé de chagrin, il tombe sur une chaise :

« Ah! malheureux! pourquoi ai-je eu l'idée de laver la « cheminée... ça me porte malheur de nettoyer... nettoyer à « fond, c'est ma perte... »

Il a, en plus de Jocrisse, une dignité embryonnaire, ignorée de son patron; il place cette dignité dans sa barbe; il craint d'être chassé :

« Une si bonne place !... Pas de livrée, pas de chiens, pas « d'enfants !... Nourri, blanchi, le café et la barbe !... si j'en « avais! La barbe et pas de livrée! c'est-à-dire ma dignité « d'homme respectée... Je ne retrouverai jamais ça nulle « part... pas même dans le gouvernement. »

Amédée est le principal rôle de la pièce; c'est avec sa maladresse que se noue l'intrigue; c'est avec les efforts qu'il fait pour la réparer qu'elle continue. L'horloger vient, oublie son chapeau dans la salle à manger; le mari, maître d'Amédée, croit à la pré-

sence d'un amant chez sa femme; lâché sur la route de la jalousie, la bêtise d'Amédée ne fait qu'augmenter ses soupçons; vainement le valet passe des scènes entières à cacher derrière son dos le chapeau de l'horloger, il faut qu'il avoue... mais il avoue bêtement, et ses phrases ambiguës peuvent aussi bien s'appliquer à la femme de son maître qu'à la pendule; son maître le chasse, ici la jocrisserie atteint le sublime.

« Gonzalès, *le maître.* — Tenez, payez-vous et sortez!
« Amédée, *avec hauteur.* — Je ne veux rien, monsieur,
« gardez une indemnité pour le dommage.
« Gonzalès. — Tais-toi, ou...
« Amédée. — Non, je ne me tairai pas, je ne veux pas me
« taire... Vous m'avez chassé, vous m'avez rendu ma di-
« gnité... »

Il parle, et quand son maître, reconnaissant la niaiserie de ses papillons jaunes, se frappe le front et se dit à lui-même, à part :

« Imbécile!... »

Amédée réplique :

« Vous n'avez pas le droit de m'appeler imbécile!... Je ne
« suis plus à vous!... »

Cependant il reste et l'on double ses gages; il n'y comprend rien; mais il proposerait un peu plus, de briser, pour faire plaisir à son maître, toutes les pendules de sa maison (1).

(1) Dans le gai et spirituel répertoire du théâtre du Palais-Royal, il y a une pièce qui nous a toujours paru déplacée à ce théâtre, parce

Un quiproquo relatif à deux personnes a souvent été le sujet de quelques scènes comiques et réussies ; par exemple, dans les *Méprises de Lambinet* (1865, Variétés), pièce fort gaie, pour laquelle il faut admettre dès l'abord le monde singulier où se passent de pareils faits, monde digne de celui de P. de Kock, de joyeuse mémoire. Lambinet, petit rentier, attend le même jour un gendre et un domestique. Il prend l'un pour l'autre. Joseph a bon style, il est mieux et plus digne que Lambinet, que des tendances innées poussent à faire le ménage ; il est suffisant, profite des prévenances faites au gendre, et des mots à double entente ne font que prolonger l'erreur : Le beau-père lui dit :

« Vous me plaisez... il faudra par exemple plaire à ma
« fille... je vous ménagerai toutes facilités !... Je fermerai les
« yeux sur certaines familiarités... Vous verrez mon notaire
« pour les questions d'argent... Neuf mois à Paris, trois
« mois à la mer, voilà notre existence... Vie commune et
« prévenances... Si le piano ne vous va pas... on y renon-
« cera. »

que sa donnée, son comique hors ligne, sa supériorité sur tant d'autres pièces excellentes la rendent digne d'une scène plus élevée, parce que c'est de la bonne et vraie comédie dans toute l'acception du mot. Cette pièce est *le Plus Heureux des trois*.

Elle contient le rôle de Krampach : chacun se rappelle ce type de Jocrisse naïf et madré en même temps, se battant avec un hanneton qui s'est logé dans sa culotte, à tu et à toi avec son maître qu'il regarde comme son égal, assez roué pour avoir su fort bien tirer parti de la situation de sa fiancée qui avait fait « une faute » et empocher une dot plus forte, assez philosophe en même temps pour accepter la situation de mari trompé dès l'instant qu'il a réparé la faute d'un autre en épousant.

Joseph reste ébahi devant tant d'égards, et sa stupéfaction s'accroît quand, pour aller en promenade, Lambinet lui dit offrir le bras à Mme Lambinet.

Le gendre arrive alors; Lambinet le trouve en train de réparer un accident; il a cassé une carafe en se retournant. Le nouveau venu semble maladroit et Lambinet ne veut guère l'accueillir, cependant il le recevra à l'essai. Gustave Bricard, qui se pose en gendre futur, trouve le mot risqué; mais il reconnaît qu'on le prend pour un domestique, et voulant être énormément plus amusant que Lambinet qu'il juge être un énorme farceur, il va se déguiser avec une vieille livrée splendide. Puis il fait une déclaration à Marguerite, la fille de Lambinet qui jette les hauts cris. L'ami qui devait présenter Bricard survient, tout s'explique et la jeune fille s'écrie :

« Ah! maman, moi qui avais commencé à aimer le do-
« mestique! »

Citons encore le rôle de Saturnin, dans l'*Infortunée Caroline* (Variétés, 1863); c'est un mélange de Jocrisse, de Ruy-Blas et de Martin, le valet de chambre; bête, frotté de littérature, il est amoureux fou de sa maîtresse, Mme Jubinet, épouse de M. Jubinet, confiseur à Orléans. Il ne se promène jamais sans avoir sous le bras les *Cœurs de fer*, roman bien noir de M. de Montépin, et il en applique les passages les plus sombres aux événements ordinaires les plus simples de la famille dans laquelle

il sert. Les théories sociales, les romans et l'amour lui ont détraqué la cervelle ; quand on l'appelle « imbécile, » ah ! répond-il, vous pouvez m'insul-« ter, vous avez de l'or ! » Il reproche à M. Portenville, ancien restaurateur, d'avoir marié sa fille à Jubinet :

« SATURNIN. — La société est ainsi faite... vous aviez une
« fille... vous l'avez unie à un confiseur d'Orléans (Loiret).
« — Cet homme avait de l'or, vous avez jeté votre fille dans
« ses bras... La société appelle ça le mariage !... moi, je veux
« bien ! »

Il rappelle à son interlocuteur le temps où il servait à dîner à ses clients :

« Une dernière question et je retourne à la boutique.
« Monsieur Portenville, quand vous étiez dans la nourriture,
« que donniez-vous aux clients affamés ?... ne cherchez
« pas... je vais vous le dire : Potage, trois plats au choix,
« dessert... Vous remplaciez un plat par une demi-dou-
« zaine... ; M. Portenville ! par quoi remplacerez-vous le
« bonheur de votre enfant ?

Pour ce Jocrisse socialiste, Jubinet est un monstre cousu d'or, torturant sa femme, tandis que le pauvre Jubinet, à la veille de faire faillite, a épousé une petite fille romanesque, qui se croit méconnue. Saturnin circule dans l'action, insinuant à tous les personnages ses médisances bourrées de lambeaux de roman tirés des *Cœurs de fer* ; il croit à la fatalité menaçant son maître et prononce majestueusement le mot « anankè ! » Il finit par persuader aux Portenville que Jubinet veut assassiner sa femme ;

il l'a suivi, observé; Jubinet est sorti le soir en se frappant le front, il s'est arrêté devant un pharmacien, pour y acheter du poison; tandis qu'au contraire, le malheureux Jubinet, ruiné, pensait à se tuer, et avec son dernier billet de 1,000 francs achetait un bijou pour Caroline.

Il est juste de dire que si Saturnin est bête; il a bon cœur; il sanglote en protestant de son affection pour Jubinet et met à ses pieds sa fortune entière, c'est-à-dire les dix volumes des *Cœurs de fer*.

Plus qu'un autre, ce rôle de Saturnin, « amoureux de sa bourgeoise, » a subi l'influence du roman moderne et de certains types exagérés, en un mot de *Ruy-Blas* et de *Martin*. Nous avons analysé Ruy-Blas, et nous n'avons pas à nous préoccuper de Martin, bien que ce personnage ait été mis à la scène, mais on peut se souvenir de deux chapitres de ce dernier roman, où le fidèle Martin, faisant le lit de sa maîtresse, se pâmait d'aise à voir sur les draps l'empreinte de son corps, et manquait de s'évanouir sur le palier d'un escalier en attachant des chaussons de bal à ses jolis pieds.

✯

Quant au valet dévoué, le type s'en trouverait, par excellence, si nous nous occupions du drame, dans *Lazare le Pâtre*, dont le succès se maintint pendant plus de vingt années. Dans cette pièce Lazare, au milieu des conspirations, des scéléra-

tesses de deux familles ennemies (les Sforza et les Visconti, si nous ne nous trompons point) tient pendant vingt ans un rôle qui eût, il est vrai, beaucoup plus coûté à une soubrette qu'à un valet, mais enfin un rôle bien méritoire; pour surveiller les ennemis du jeune orphelin miraculeusement sauvé qu'il protége, Lazare se condamne à un mutisme de vingt années; il ne reprend la parole que pour crier aux sentinelles du traître le mot d'ordre dont l'*absence* doit servir de *signal* à la perte de l'orphelin.

Plus près de nous, un autre drame, *Prière des Naufragés*, qui obtint à l'Ambigu, en 1853, un succès mérité, offrait le caractère de Barabas, serviteur du marquis de Lascours; ce dernier, capitaine de navire, voyait son équipage se révolter; il était mis à la mer dans une barque avec sa femme et sa fille, au milieu des courants du Pôle nord. Barabas se jetait à la nage pour les suivre, les aidait à vivre sur les glaçons de la banquise, et quand la débâcle, entraînant ses victimes, ne laissait échapper que la fille du marquis, ballottée sur un glaçon, on était bien sûr que Barabas, repêché d'une manière ou d'une autre, se trouverait là vingt années plus tard (délai ordinaire du châtiment des traîtres) pour protéger sa petite maîtresse grandie et faire reconnaître ses droits.

G. Sand a, dans plusieurs pièces, comme nous l'avons déjà dit, cherché à réhabiliter le petit monde; bien avant le *Marquis de Villemer*, lors

du remaniement pour la scène du roman de *Mauprat*, le Taupier Marcasse, à partir du iv^me acte, était devenu une sorte de serviteur militaire accompagnant Bernard en Amérique ; il lui tient tête, discute et moralise, bien que dans son dévouement il veuille se tuer, s'il le faut, avec son maître. C'est déjà, comme le Peyraque du *Marquis de Villemer*, le serviteur prêchant et se posant, comme idées morales, plus haut ou du moins au même niveau que ceux qu'il sert.

Noël, de *la Joie fait peur* (Th.-Français, 1854), réalise le type le plus parfait du valet dévoué dans le théâtre contemporain et peut-être même dans tout le répertoire. Impossible de créer un caractère plus sympathique, plus délicat, plus adroit; pour servir, non les intérêts matériels de la famille où il a vieilli, mais pour servir des affections, pour ne pas heurter les sentiments les plus respectables, Noël étale des trésors d'esprit et de cœur.

M^me Des Aubiers croit son fils Adrien mort dans un naufrage; Blanche, sœur d'Adrien, Mathilde sa fiancée, Noël, tout le monde regarde le malheur comme certain.

Adrien reparaît subitement; comment annoncer à chacun cette nouvelle inespérée? Comment ne pas tuer de joie M^me Des Aubiers? Toute la pièce, admirablement conduite, réside dans les appréciations délicates des affections diverses mises en œuvre. Qui mène les événements? qui juge le moment opportun où un mot, un geste, doivent éveiller l'esprit

et commencer à guérir une douleur? C'est Noël, et il s'acquitte de son emploi avec un tact, un jugement, une sensibilité que le répertoire ne nous a pas habitués à trouver chez les valets.

L'auteur paraît avoir ciselé avec amour le rôle de Noël, supérieur aux autres comme bon sens, intelligence et aussi comme critique juste et gaie; quand il est content, il dit des malices; c'est sa manière de danser à ce vieux serviteur contrefait; il sait au besoin gronder, et mène de front la guérison de la douleur de la mère avec le mariage projeté de la fille; tout cela avec un peu de l'esprit de Figaro et avec, en plus, une bonhomie, une probité native qui le rendent au moins l'égal du Figaro de la *Mère coupable*, et certainement supérieur encore aux grands sentiments un peu guindés du Peyraque du *Marquis de Villemer*.

★

Dans toutes les pièces ci-dessus, il n'y a pas, nous l'avons remarqué, de types tout à fait nouveaux; quelques rôles sont mis en œuvre avec un grand esprit, ou avec une fine habileté, mais il y a peu d'invention proprement dite. En interrogeant nos souvenirs, nous ne trouvons guère que deux pièces où le valet ait subi une modification réellement originale; ces deux pièces sont:

Le *Gendre de M. Pommier* (Pal. Royal, 1855).

Les *Vivacités du capitaine Tic* (Vaudeville, 1861).

*

Le *Gendre de M. Pommier* était éclos à la suite du *Gendre de M. Poirier* ; ce n'était pas cependant une réelle parodie, c'était plutôt ce qu'on appelle « une pièce à côté, » et dans laquelle quelques circonstances analogues à celles du modèle étaient systématiquement tournées en charge. Le père Pommier était un ancien carrossier, abonné à la Comédie-Française.

Sa marotte était que sa fille fût marquise. Pour ce faire, il fallait un marquis ; mais celui que le père Pommier avait en ce moment sous la main avait refusé la fille d'un croquant, en disant qu'il voulait au moins épouser une comtesse. Il y avait un moyen, c'était de trouver un comte qui épousât la fille et qui ne fût pas de longue durée. Pommier avait cru déterrer ce Phénix des gendres dans le comte de Veau Piqué, son débiteur, fourré à Clichy, atteint d'une phthisie aiguë, et qui certes ne ferait qu'un saut de la mairie au cimetière. Mais le comte de Veau Piqué n'était qu'un faux malade ; le lendemain de la noce, Pommier se trouve avoir sur les bras un gendre robuste, aimé de sa fille, et sur les pas duquel il accumule vainement les persécutions, les traquenards et les poisons les plus perfides. Dans cette chasse au gendre, Pommier avait un aide,

c'était son domestique, Dunois, dont les fonctions sont établies par les fragments de dialogue qui suivent.

Au moment de quitter la cellule de Clichy, où l'on a signé le contrat, Pommier se trouve seul avec Dunois; au lieu de sortir, Pommier place la main sur l'épaule de son domestique :

« Dunois. — Eh bien! nous ne partons pas?
« Pommier. — Silence, Dunois... je vous supprime la parole,
« à moins que ce ne soit pour me répondre.
« Dunois. — Mais, monsieur...
« Pommier. — Toute initiative vous est interdite... Je suis
« abonné au Théâtre-Français...
« Dunois. — Ah! tiens!...
« Pommier. — Oui! l'habitude des tragédies m'a donné
« une idée... Pas de geste dubitatif, Dunois... Cette idée la
« voici... A l'instar d'Hippolyte et d'Agamemnon, qui se
« donnent le chic d'avoir toujours deux oreilles toutes prêtes
« pour écouter leurs calembredaines, j'ai voulu, moi aussi,
« me payer un confident...
« Dunois. — Un confident?...
« Pommier. — Qui n'aurait d'autre occupation que d'ouïr
« les paroles que je rédige... Tu t'es trouvé sous ma main, je
« t'ai choisi; tu as douze cents francs par an pour cela... Pas
« de geste qui semblerait dire que ce n'est pas assez payé...
« Donc... vous êtes mon confident... écoutez-moi!
« Dunois. — Je vous écoute. »

Dès ce moment, Pommier ne se permet aucune réflexion à part, il ne récite aucun monologue; a-t-il quelque chose à dire, vite, il appelle Dunois, qui l'écoute. Ils changent parfois de côté « comme à la comédie française. » Dunois n'interrompt son maître que de loin en loin, par quelques gestes ex-

pressifs, par quelques mots bien sentis, comme tout bon confident tragique doit le faire.

Le rôle de Dunois est une fine et plaisante caricature des rôles de confidents dans la tragédie classique; il prend leurs mouvements, leurs courtes interjections; il soupire, lève les bras, et s'écrie : « Que voulez-vous dire ! — Ah ! ciel. — Hélas ! — Seigneur ! que dites-vous ? »

Parfois il émaille son rôle de vers classiques qu'il adapte à la situation, car ce Jocrisse dramatique a pris goût aussi à la Comédie-Française. Lorsque Pommier s'aperçoit que sa fille aime son mari, il veut aller la supplier; Dunois alors déclame :

Allez, Seigneur, allez vous jeter à ses pieds...
Allez, en lui jurant que votre âme l'adore,
A de nouveaux mépris l'encourager encore.

Mais Pommier l'a pris pour obéir à toutes ses volontés; il a sous la main une ancienne maîtresse de son gendre, qui peut contrecarrer ses projets, Dunois l'épousera : ses interjections tragiques ne serviront de rien :

« Pommier. — Avant quinze jours tu l'épouseras !
« Dunois. — Mais, Seigneur !...
« Pommier. — Pas de réflexions... je t'ai pris pour tout
« faire... »

Pommier ajoute que la future ayant, comme Dunois, « de l'œil, du cheveu et de la dent, » les époux ne doivent rien dire, et comme Dunois semble

cependant résister, Pommier le fait partir à cheval, en postillon, sur la route de Bade.

L'idée réellement comique du valet confident tombait à la fin dans la plaisanterie triviale, mais il y avait là un caractère heureusement trouvé et le mélange du langage burlesque avec les pompeuses interjections et les mouvements majestueux de la tragédie formait un élément de rire inévitable.

*

Les *Vivacités du capitaine Tic* appartiennent à un genre de comédie plus fin. Horace Tic, capitaine de cavalerie, héros de Crimée, d'Italie et de Chine, est un excellent homme, bon, brave, sensible, amoureux fou d'une charmante cousine. Mais il a un défaut, il a une jambe! « ... une « jambe droite qui s'enlève toute seule, comme « une soupe au lait. » Et alors la jambe lancée, avec le pied au bout, attrape toujours quelqu'un. Horace distribue ainsi durant la pièce ses coups de pied dans le... dos de ceux avec lesquels il a quelque discussion; il n'épargne même pas le tuteur de sa cousine, celui dont dépend son mariage. Le coup de pied lancé, Horace regrette toujours sa vivacité, mais le mal est fait, et si le coup reçu par le tuteur, notaire de la famille, n'empêche pas celui-ci de faire le cavalier seul à la pastourelle comme si de rien n'était, il amène une complication nouvelle dans une autre circonstance.

Horace a pour domestique, pour brosseur, un brave soldat, Bernard, qui lui a sauvé la vie à Montebello; Bernard ne quittera jamais son maître; installé avec lui chez la tante d'Horace, il reçoit de ce dernier l'avis d'être aimable, et de trouver tout charmant.

La cousine Lucile est courtisée par une sorte de niais, qui s'occupe de statistique, et a su calculer combien il était passé de veuves sur le Pont-Neuf pendant l'année 1860. Horace déclare avec franchise qu'il trouve le prétendant absurde, et que le premier venu sera de son avis. Le premier venu, c'est Bernard qui entre; on le questionne, et le malheureux brosseur, ignorant l'état du cœur de son maître et obéissant à la consigne, trouve le statisticien, comme tout le reste : « charmant! charmant! » Le capitaine, furieux, sort avec lui et on entend un cri dans la coulisse :

« Horace (rentrant). — Sapristi ! je crois que je lui ai lan-
« cé... un coup de pied ! ça m'a échappé... et... ah ! je n'ai
« pas été maître de moi... ah ! je suis fâché de cela ! mon
« vieux Bernard ! un ami, un soldat qui m'a sauvé !
« Bernard (très-ému). — Ah ! capitaine...
« Horace. — Voyons, Bernard ! mon vieux Bernard !
« Bernard. — Ah ! capitaine. (Il s'essuie les yeux.)
« Horace. — Il pleure !
« Bernard. — Oui ! c'est de rage... je ne suis pas habitué
« à recevoir ça !... Il fallait me tuer plutôt.
« Horace. — J'ai eu tort, là, je le regrette... es-tu content?
« Bernard. — Non, mon capitaine.
« Horace. — Alors que veux-tu? Tu n'espères pas pour-
« tant que je te fasse des excuses?
« Bernard. — Oh ! non, mon capitaine.

« Horace. — Eh bien! alors, je ne vois pas...
« Bernard. — Mettez-vous à ma place...
« Horace. — Ah! je comprends! tu veux un coup de sabre!
« Bernard. — Dame! si c'était un effet de votre bonté.
« Horace. — Voyons, ça te ferait donc bien plaisir.
« Bernard. — Dame! je ne peux pas rester avec ça dans
« mon sac.
« Horace. — Eh bien! allons-y.
« Bernard. — Oh! capitaine, vous êtes bon! bon,
« comme le pain. »

Bernard reçoit un coup de sabre léger, sans seulement penser à parer, tant il est fier et heureux de l'honneur que lui accorde son capitaine. C'est certainement une idée neuve et délicate que ce caractère de Bernard, adorant son maître et auquel le sentiment militaire fait désirer un coup de sabre; il y a loin de là au soufflet empoché gaiement par Figaro.

Le caractère de Bernard se complète plus tard; il est honnête et refuse l'argent que lui offre le tuteur pour donner sur son maître de mauvais renseignements. Son rôle après le Ier acte n'est plus qu'épisodique et sert peu à l'action, mais il n'en est pas moins un type curieux à la scène, le plus nouveau parmi les valets, une sorte de Figaro militaire, ennobli par la délicatesse de ses sentiments, et dont le modèle n'avait jamais, que je sache, paru au théâtre.

✱

Les scènes de second ordre se sont aussi beaucoup servies, pour faire rire, des aubergistes et des gar-

çons de café; ces derniers surtout sont devenus de véritables queues-rouges, des pitres de tréteaux, recevant des coups et promenant au travers de quelques scènes leurs physionomies effarées et grotesques.

Au premier rang se place le rôle de Joseph, dans les *Marquises de la Fourchette* (Vaudeville, 1854). Nous ne citerons que cet exemple; il y aurait mille personnages analogues à choisir. Bien différent de Bernard du capitaine Tic, Joseph réplique en souriant aux coups de pied qu'il reçoit :

— « Monsieur a sonné? »

Le rôle est, au reste, amusant. Les efforts de Joseph, pour faire manger un turbot qui menace de partir tout seul, les appréciations qu'il porte sur les clients d'après les menus commandés, son thermomètre des amours, dont les huîtres d'Ostende, les huîtres ordinaires et les moules marquent les échelons successifs, donnent lieu à quelques situations comiques.

*

Mais c'est surtout comme moyen d'introduction que les valets, ou plutôt les domestiques, car de nos jours on n'a plus de valets, ont réussi dans le théâtre contemporain. On a trouvé ainsi un système simple, commode, gai, mais trop employé, de commencer une pièce et d'en indiquer les personnages; c'est le chœur antique dégringolé dans l'office; et par cette

tendance éternelle qui porte l'esprit humain à frapper le grand avec le petit, le monde portant livrée est devenu fabrique de satires contre les maîtres. C'est presque le seul point de vue, au reste, sous lequel on puisse considérer les valets modernes.

On emploie les domestiques, non-seulement au Ier acte, mais au commencement de tous les autres actes indifféremment ; c'est un procédé presque toujours certain de provoquer le rire, et les auteurs s'en servent avec un succès qui doit les encourager à ne pas s'arrêter en si beau chemin. Parfois quelques pièces n'ont été sauvées que par une scène de ce genre, ou par le rôle gai d'un domestique traversant l'intrigue.

On se souvient du commencement du IIme acte de *Mlle de la Seiglière*, et de la scène entre le vieux marquis et son ancien domestique Jasmin ; si le maître a conservé les idées, les manières et les prétentions de l'ancien régime, Jasmin a appris les roueries des valets du vieux répertoire ; il sait que si son maître lui pince l'oreille, il y trouvera profit, et profit doublé pour son mot flatteur, quand il compare le mollet du marquis à du « bronze coulé dans un bas de soie. »

Les *Faux Bonshommes* s'ouvrent par une scène qui est comme l'argument de la pièce ; au moyen d'un album oublié par un artiste, les domestiques passent en revue tous les personnages qui défileront devant les yeux ; ils les expliquent, les détaillent et les posent ; on dirait que l'auteur, sûr qu'il est de

son succès, se prive volontairement des moyens de surprise que lui réserverait l'imprévu. La scène est au reste vive et nettement enlevée.

Le procédé du domestique a aussi servi à M. E. Augier, pour commencer *Maître Guérin;* là, c'est une sorte de niais en livrée, électeur, qui n'osera jamais, par respect, donner sa voix au candidat qui la lui demande.

Le *Voyage de M. Perrichon* présente, au commencement du III^me acte, une excellente scène d'intérieur bourgeois. Jean, domestique de M. Perrichon, lit dans un fauteuil la lettre que son maître vient de lui envoyer pour lui donner ses ordres, lui indiquer le menu de son dîner, et l'avertir de son retour pour le jour même. Perrichon arrive. A l'acte précédent, Perrichon, sauvé d'un glacier par un des prétendants à la main de sa fille, a pris son sauveur en grippe; ce que voyant, le rival du premier prétendant s'est laissé choir dans une crevasse inoffensive pour donner à Perrichon la gloire facile de l'arracher à la mort, qui ne le menaçait nullement; par suite d'un égoïsme naturel et vaniteux, Perrichon préfère de beaucoup celui qu'il a sauvé et qui lui doit tout, à l'autre qui l'a sauvé et auquel il doit tout; aussi se dispose-t-il à donner sa fille au premier. Mais, encore tout gonflé de la gloire de son haut fait, il dit à son domestique :

« Ah! tu ne sais pas? J'ai sauvé un homme!
« JEAN, *incrédule.* — Monsieur!... Allons donc!... »

Ce mot était peu de chose, mais il provoquait immédiatement le rire; l'observation était fine; il n'y a pas de grand homme, a-t-on dit, pour son valet de chambre, — il y a encore bien moins de vrais dévouements pour les domestiques qui vivent dans l'intimité des gros égoïsmes bourgeois, de ces natures vaniteuses, dont l'auteur de Perrichon a donné au théâtre de si fines et si mordantes caricatures.

Toutes les scènes dans lesquelles défile le monde à livrée n'ont pas toujours au fond cette petite portée morale, parfois elles ne sont qu'un amusant tableau servant à engager la pièce, sans viser à corriger un vice et sans vouloir expliquer d'avance ce qui va être joué. Parfois ces scènes sont détestables, mais par une propriété mystérieuse elles réussissent presque toujours. Quand le valet est bafoué, on rit de lui; quand le maître est ridicule, on rit de même avec une parfaite impartialité. C'est aussi sans doute à ce goût des valets sur la scène (1) qu'il faut attribuer l'immense succès des nombreuses pièces sur Jocrisse, qui conduisent ce héros de la niaiserie depuis le berceau jusqu'à la tombe.

Nous ne pouvons terminer sans parler ici de l'introduction d'un drame qui eût fait à la scène un

(1) L'amusante petite comédie des *Sonnettes*, aux Variétés, montre un excellent type de domestique grand style, benêt, bon époux et d'une suffisance ridicule. Il n'a dans cet acte aucun contact avec ses maîtres, et n'est mêlé à aucune action. Mais ce rôle de domestique, joué avec succès, prouve la vérité de ce que nous avançons à propos du goût du public pour les domestiques en scène.

grand effet. Cette introduction, coupée en deux parties par un dialogue épisodique de personnages plus importants, se passait entre laquais; elle avait, outre sa puissance, l'attrait de la nouveauté; elle ne présentait plus la domesticité sous un aspect ou dévoué ou comique; elle en faisait le résumé des passions d'une époque désastreuse; la valetaille s'attaquait à la figure autocratique la plus vigoureuse du siècle, et assistait de loin à la ruine du colosse militaire du premier empire; voici cette scène, non en entier, mais en partie :

(Sur une terrasse dominant de loin la Malmaison, des valets attendant leurs maîtres causent des événements.)

« 1ᵉʳ LAQUAIS. — Maintenant, je vas vous en dire un autre
« qui a été fait il y a un an, en 1814, à propos de la prise
« de Mâcon. On disait comme ça que, si la ville de Mâcon
« n'avait pas pu tenir, c'était parce que à des pièces de vingt-
« quatre on n'avait pu opposer que des pièces de vin. (*On
« rit.*)

« 2ᵉ LAQUAIS. — Ces satanés Parisiens, sont-ils spirituels,
« ils rient de tout!

. .

« 4ᵉ LAQUAIS, *regardant du côté de la Malmaison.* —
« Comme c'est triste, ces lueurs qui montent et qui des-
« cendent dans ce grand château noir. Tiens, vois donc, on
« dirait une étoile qui file...

« 2ᵉ LAQUAIS. — C'est que c'est un peu ça...

. .

« 1ᵉʳ LAQUAIS. — Et, dis-moi, la chambre qu'il habite, à
« cette heure, où est-elle ?

. .

« 1ᵉʳ LAQUAIS. — Alors cette ombre qui passe et repasse
« devant les rideaux ?

« 2ᵉ LAQUAIS. — C'est la sienne.

« 3ᵉ LAQUAIS. — Comme elle est grande! (*Après un temps*).
« Ah! elle diminue.

« 2ᵉ LAQUAIS. — C'est qu'il se rapproche de la fenêtre.

« 4ᵉ LAQUAIS. — Il l'ouvre. (*Tous se découvrent et reculent.*)

« 3ᵉ LAQUAIS. — Sommes-nous bêtes.

« 5ᵉ LAQUAIS, *naïvement*. — Au fait, puisqu'il n'est plus
« rien.

. .

« 3ᵉ LAQUAIS, *philosophiquement*. — Ah! il a eu son temps.

« 2ᵉ LAQUAIS. — ... Il faut bien que nos maîtres puissent
« jouir en paix de tout ce qu'il leur a donné... il faut qu'ils
« se mettent bien avec les autres... le mien y a déjà travaillé.

« 3ᵉ LAQUAIS. — Qu'est-ce qu'il a fait?

« 2ᵉ LAQUAIS, *avec orgueil*. — Des vers pour le roi de
« Prusse. C'est un académicien.

. .

« 3ᵉ LAQUAIS. — Le mien a fait mieux : il a brûlé un aigle
« vivant!

« 2ᵉ LAQUAIS. — C'était hardi!

« 3ᵉ LAQUAIS. — Oh! il était dans sa cage.

. .

« 4ᵉ LAQUAIS. — C'est égal, ça me fait de la peine qu'il
« s'en aille.

« 2ᵉ LAQUAIS. — Bah!

« 4ᵉ LAQUAIS. — Ah! je vas vous dire : ça vient de ce
« qu'un jour il s'est arrêté chez nous. Nous avons même
« gardé son verre.

« 3ᵉ LAQUAIS, *riant*. — Champenois! va!

« 4ᵉ LAQUAIS. — Ah! écoutez donc, après tout, nous ne
« sommes que des valets; nous ne sommes pas forcés d'être
« aussi ingrats que nos maîtres. »

. .

Nous doutons que jamais, au théâtre, les valets, réunis en grand nombre, au lever du rideau, aient servi à écrire une scène plus colorée, plus caractéristique, plus respectueuse, en sommet par réflexion, pour une grande infortune, que cette première scène de *Malheur aux vaincus*. L'auteur, M. Th. Barrière, est un moraliste sévère, à la plaisanterie acé-

rée, et nulle part plus qu'ici, il n'a eu beau jeu à fouetter au travers des laquais la défection des maîtres. Cette pièce n'a pu être représentée. Quelles étaient les scènes dont la censure craignit l'effet ? Cette première scène des laquais était-elle au nombre de celles condamnées ? Nous ne savons, et la préface de l'auteur ne s'explique à ce propos que d'une manière générale ; en tous cas, il nous semble que ces premières pages, au fond pleines d'indignation, n'étaient pas faites pour rapetisser la figure du premier empereur.

*

Nous aurions pu faire rentrer dans le cadre des valets au théâtre les confidents tragiques. Mais y a-t-il des confidents tragiques ? Toutes les tragédies ne contiennent-elles pas plutôt le même confident ? La seule différence consiste dans une tirade en plus ou en moins.

Pour trouver un type de confident qui ait un caractère saillant il faut arriver au drame moderne. Gubetta, par exemple, le vieux complice de *Lucrèce Borgia*, le confident pour tout faire, espion, empoisonneur, serait le type de ces valets tournés au sombre dont les profils accentués ont fait pâlir étrangement les doux et placides raisonneurs de la pompe classique.

Triboulet aussi est, si l'on veut, un valet (1832). Venu avant Ruy-Blas, ce fou, insultant et cynique d'abord, renferme dans son cœur les plus vives ardeurs de l'affection paternelle. A un certain point de vue, Ruy-Blas et Triboulet personnifieraient, le premier l'amour, le second la famille, en lutte avec le monde et la fortune. Mais Triboulet ne peut passer pour un valet; dès le IIImo acte, le père absorbe le fou. Avant cette péripétie dramatique il est même moins qu'un valet, c'est un esclave, car, sauf dans l'antiquité, nul souverain n'eût pu dire comme François Ier :

> *Mon bouffon! mon fou! mon Triboulet!*
> *Ton père! il est à moi! j'en fais ce qui me plaît!*

Symbole des classes déshéritées, monstre au physique en plus, Triboulet a de grandes passions, et le plus beau rôle du drame est au père. C'est aussi ce rôle, le plus méprisé dans le milieu où il s'agite, qui se dressera contre la royauté et ira jusqu'à tenter de supprimer le roi dans un coupe-gorge :

> .
> *Ceci est un bouffon, et ceci c'est un roi!*
> *Et quel roi! le premier de tous! le roi suprême!*
> *Le voilà sous mes pieds, je le tiens,...*
> .
> *A l'eau, François Premier!...*

Moment du plus poignant intérêt pour des spectateurs qui ne sauraient pas l'histoire de France.

A part son caractère paternel, même en ne le considérant que dans les deux premiers actes du drame, nous le répétons, Triboulet est un enfant gâté, auquel on laisse tout dire, mais ce n'est pas un valet.

Nous ferions une observation analogue pour L'Angely de *Marion de Lorme*, confident sinistre : Je suis, dit-il,

. *Bouffon du roi.*
.
Prenez garde, messieurs, le ministre est puissant;
C'est un large faucheur qui verse à flots de sang;
Et puis il couvre tout de sa soutane rouge
Et tout est dit.

Non, Triboulet, Gubetta, L'Angely, ne sont pas des valets, et les considérât-on comme tels, leur étude ferait sortir ces pages du cadre de la comédie.

Nous croyons de même inutile de parler du valet dans la féerie moderne; il n'est que la répétition du niais des vieux mélodrames. Il varie peu ou point : Bon serviteur, dévoué, suffisamment bête, suffisamment amoureux, il est destiné à supporter la contrepartie des événements qu'il traverse à la suite du prince; c'est sur lui que la mauvaise fée traditionnelle passe ses méchants caprices; il en est toujours ainsi, que les héros se promènent au travers des machines des *Pilules du Diable*, de la *Belle aux Cheveux d'or*, ou des trucs de *Peau*

d'âne et de la *Biche aux Bois*, plusieurs fois remis à neuf (1).

✳

Des observations qui précèdent on peut conclure que, dans notre théâtre, le valet roué et organisateur, le descendant de Scapin a tout à fait disparu, et, malgré les vilains côtés de quelques types, la moralisation apparaît partout évidente. Mais en même temps il y a encore, malgré les exemples indiqués par nous, répugnance à traiter les valets sur un pied d'égalité avec leurs maîtres. Toutes les fois qu'il s'agit de services sérieux à rendre, de dévouement à ceux qu'il sert, on consent à accorder au valet les idées nécessaires à l'exercice de ce dévouement; mais on ne lui accorde, des idées ou privilèges de l'homme ordinaire, que les idées ou les privilèges absolument utiles à lui faire prouver ce

(1) Dans *le Tour du Monde* qui se joue pour la deux-centième fois et plus pendant qu'on imprime ces lignes, c'est encore la même chose, — car ici au lieu d'une féerie surnaturelle nous trouvons une féerie géographique; si Passepartout, le valet dévoué, ne ressent plus les contre-coups des obstacles suscités par un malin génie, il souffre des pièges tendus à son maître par un agent de police. Et ce maître arrive à ses fins, pourquoi? parce que sa montre, avec le secours du calcul des longitudes, lui fait gagner vingt-quatre heures.

Les fées remplacées par un policeman, le bon génie changé en rouage de chronomètre, n'est-ce pas bien caractéristique de l'esprit de notre temps, positif et amateur des sciences exactes.

même dévouement. Le plus souvent, quand on affuble les valets de sentiments appartenant aux autres hommes, comme par exemple ceux relatifs à l'ambition, à l'éducation, à l'amour, c'est en faisant d'eux des caricatures, des imitations d'anciens types, ou des rôles odieux à divers degrés.

FIN.

TABLE

INTRODUCTION. — Emploi des valets au théâtre. — Les vieux serviteurs légendaires. — Résumé des métamorphoses du type des valets. 1

I. — ANTIQUITÉ, MOYEN AGE, PRÉDÉCESSEURS DE MOLIÈRE. — Aristophane, *Les Grenouilles*. — Caricatures des dieux antiques. — Xanthias. . . 5
 Plaute. — Les valets et la dignité paternelle. — *L'Asinaire*. — *Amphitryon*. — Sosie. — *Les Bacchis*. — Térence. — *L'Andrienne*. — Dave. 10
 Disette des valets au moyen âge. — Pantagruel. — *Maître Pathelin*. — Agnelet et la ruse villageoise. 11
 Scarron. — Jodelet. — *Le Maître valet*. — *Jodelet, duelliste*. 13
 Cyrano de Bergerac. — *Le Pédant joué*. — Corbinelli. . . . 15
 P. Corneille. — *Le Menteur*. — Cliton. 17
 Racine. — *Les Plaideurs*. — L'Intimé. 18

II. — MOLIÈRE. — Origine de ses valets. — Ses servantes. — *Les Fourberies de Scapin*. — Les laquais aux galères sous Louis XIV. — Les châtiments corporels. — Cruauté des plaisanteries du temps. — Hiérarchie scénique des maîtres et des valets. — Scapin. — Les valets et la famille. — Valeur morale de Scapin. — *Amphitryon*. — *Les Précieuses ridicules*. — *L'Étourdi*. — *L'Avare*. — *Don Juan*, Sganarelle. — Sbrigani. — *M. de Pourceaugnac*. — Gravité des farces faites à ce dernier . 21

III. — REGNARD. — Crispin. — *Le Légataire universel*. — Crispin amoureux. — Son origine. — Amélioration du type. — Que deviennent les vieux valets de Molière?. 33

IV. — LESAGE. — Ses contemporains. — Méchanceté des valets de Lesage. — Leurs relations avec leurs maîtres. — *Crispin rival de son maître*. — *Turcaret*, Frontin. — Sa nature. 39

Les valets pâlissent au théâtre. — *L'Homme à bonnes fortunes.* — *Le Chevalier à la mode.* — *La Métromanie.* — *Le Dissipateur* . 45
Le Méchant, de Gresset. 47

V. — MARIVAUX. — Honnêteté du type de ses valets. — *Les Jeux de l'amour et du hasard.* — Pasquin. — Son caractère. — Ses relations avec son maître. — Pasquin et Ruy-Blas. — Sylvia et son amour pour un valet supposé. 49

VI. — BEAUMARCHAIS. — Ses imitateurs. — Figaro dans le *Barbier de Séville*, le *Mariage de Figaro* et la *Mère coupable.* — Son honnêteté. — Ses rapports avec son maître. — Sa supériorité dans son milieu. — L'usage que fait de lui l'auteur. — Moralisation complète du valet. 53
Succès du type de Figaro. — Ses imitations et ses suites. — *Les Premières armes de Figaro* 60
La Mort de Figaro 62
Le Fils de Figaro. — *Les deux Figaros.* — Un Figaro déshonnête. 64

VII. — XIX^e SIÈCLE. — SCRIBE. — BAYARD. — Les anciens mélodrames. — *La Citerne.* — *Le Pied de mouton.* — Lazarille . 67
Scribe. — Son répertoire. — *Le Solliciteur.* — *Les Deux précepteurs.* — Ledru. — *L'Ours et le pacha.* — Tristapatte. *Frontin mari, garçon.* — *Les Huguenots.* — Marcel. — Jonas du *Prophète* 69
Bayard. — Genre de son talent. — *Philippe.* — Hardiesse de la situation. 74

VIII. — VICTOR HUGO. — BALZAC. — G. SAND. Derniers pas du valet. — Ruy-Blas, Quinola, Peyraque. . . . 77
Ruy-Blas. — Relations et origines du héros. — Sa grandeur voulue. — Sa situation bien près du grotesque. — Le valet roi d'Espagne. — Réflexions à propos des intentions de l'auteur. — Impossibilité de certaines situations. — Influences de *Ruy-Blas* sur quelques pièces modernes. 77
Les Ressources de Quinola. — Balzac et la location de la salle. — Sujet du drame. — Quinola. — Son dévouement. — Ses principes et sa gaieté. — Son rôle vis à vis du monde officiel à la cour de Philippe II. 88
Le Marquis de Villemer. — Milieu honnête dans lequel se passe le drame. — Importance de Peyraque. — Son rôle dans le roman et au théâtre. — Sa dignité. — Son égalité avec les autres personnages. — Note sur le roman de Flamarande — Désintéressement de Peyraque. 95

Derniers échelons dramatiques que pourraient gravir les valets.................................. 102

IX. — RÉPERTOIRE CONTEMPORAIN. — Variétés des types de valets dans le répertoire contemporain. — Imitation des vieux types. — Influence du roman moderne..... 103
 Généralités. — Les Portiers, — Les Domestiques....... 104
 Divers. — 1º Le Gendre de M. Poirier. — Vatel. — Les Parisiens de la décadence. — La Mariée du mardi-gras. — La Vertu de Célimène................ 107
 2º Un Garçon de chez Véry. — Le Chapeau d'un horloger. — Le Plus heureux des trois. — Les Méprises de Lambinet. — L'Infortunée Caroline..................... 112
 3º Lazare le pâtre. — La Prière des naufragés. — Mauprat. — La Joie fait peur. — Noël.................. 119
 4º Le Gendre de M. Pommier. — Domestique et confident : Dunois........................ 123
 Les Vivacités du capitaine Tic. — Bernard et Figaro.... 126
 Emploi sur les scènes secondaires des garçons de café et des aubergistes. — Les Marquises de la fourchette......... 128
 Les domestiques utilisés pour l'exposition des pièces ou le commencement des actes. — Mlle de la Seiglière. — Les Faux bonshommes. — Maître Guérin. — Le Voyage de M. Perrichon. — Malheur aux vaincus................... 129

*

CONCLUSION........................... 135
 Les confidents du drame. — Gubetta de Lucrèce Borgia. — Triboulet de Le Roi s'amuse. — L'Angely de Marion Delorme. . 135
 Les suivants de féerie. — Le Tour du monde........ 137

*

Disparition du valet organisateur. — Usage que les auteurs font des derniers valets ou domestiques................ 138

Achevé d'imprimer
LE PREMIER JUILLET MIL HUIT CENT SOIXANTE-QUINZE
PAR Eugène HEUTTE & Cie
à Saint-Germain
POUR LUDOVIC CELLER
à Paris.

www.ingramcontent.com/pod-product-compliance
Lightning Source LLC
Chambersburg PA
CBHW071546220526
45469CB00003B/941